NATIONAL GEOGRAPHIC
GUÍA DE
FOTOGRAFÍA
DIGITAL

NATIONAL GEOGRAPHIC
GUÍA DE
FOTOGRAFÍA
DIGITAL

SECRETOS PARA HACER LAS MEJORES FOTOGRAFÍAS

Texto y fotografías de
ROB SHEPPARD

NATIONAL GEOGRAPHIC
WASHINGTON, D.C.

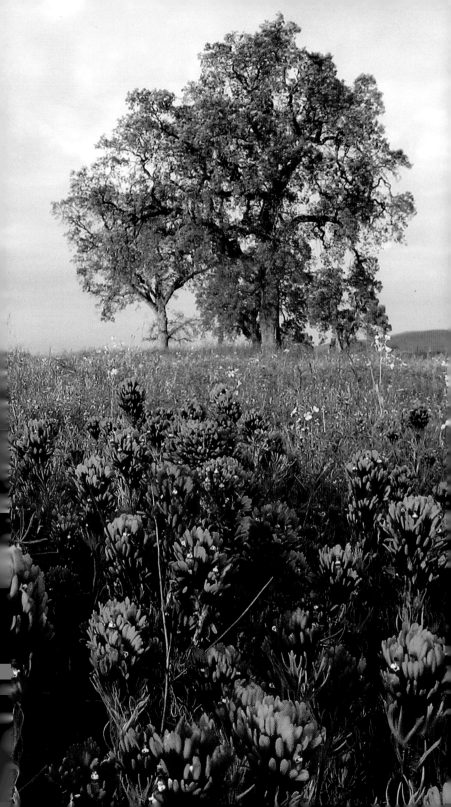

ÍNDICE

PÁGINAS 2-3: Una cámara digital con un monitor LCD giratorio permitió a este fotógrafo de paisajes conseguir este extraordinario enfoque: desde las flores.

Rob Sheppard

PÁGINA SIGUIENTE: De lo tradicional a lo fantástico, la fotografía digital ofrece muchas posibilidades.

Bruce Dale

Todo es fotografía

LA FOTOGRAFÍA, EN SU FORMA MÁS BÁSICA, comenzó en Europa hace más de 150 años. Sin embargo, con la rápida introducción de la fotografía digital, parece que haya vuelto a nacer. Nos encontramos en medio de una revolución: la revolución digital.

El cambio en la forma de realizar fotografías ha afectado a los fotógrafos, tanto aficionados como profesionales, de muchas maneras. Cuando los fotógrafos tradicionales vieron lo que podía hacerse con un ordenador, se preocuparon. ¿Qué iba a suponer la revolución digital para la fotografía?

A pesar de lo que pudiera creerse sobre la tecnología digital hace unos años, lo cierto es que no sólo va a permanecer, sino que además su popularidad es cada vez mayor. Las ventas de cámaras digitales crecen a un ritmo extraordinario, mientras que las de película disminuyen constantemente al ceder paso a sensores y tarjetas de memoria. Actualmente, en todos los periódicos importantes, los reporteros gráficos se fían más de la tecnología digital. En los Juegos Olímpicos de invierno más recientes, el veinte por ciento de los fotógrafos profesionales acreditados trabajaron con película, mientras que hoy en día todos los fotógrafos en plantilla del *Sports Illustrated* utilizan cámara digital.

Hay fotógrafos profesionales que empiezan a trabajar con la fotografía digital con reticencias, y acaban descubriendo que la tecnología no

La fotografía digital se ha convertido en una parte tan importante de nuestro entorno visual que incluso los fotógrafos de NATIONAL GEOGRAPHIC la utilizan para imágenes como las de esta impactante portada de dinosaurio.

Robert Clark

NATIONALGEOGRAPHIC.COM · AOL KEYWORD:NATGEO · MARCH 2003

NATIONAL GEOGRAPHIC

dinosaurs
Cracking the mystery of how they lived

Puerto Rico: The State of the Island 34 PLUS West Indies Map
Sky-High in Wildest Alaska 56 Qatar's Move Toward Democracy 84
Pacific Hotspot 106 Lemongrass on the Prairie 126

resulta tan extraña como les había parecido. La mayoría de veces les veo enamorarse de nuevo de la fotografía. La revolución digital no es una sentencia de muerte para la fotografía, sino una reforma rejuvenecedora.

¿Por qué? Pues porque las imágenes digitales también son fotografías, y estimulan a los fotógrafos, aficionados o profesionales, a mejorar su técnica y a experimentar de nuevo la magia de la fotografía. Espero que este libro aliente y apoye vuestro uso de esta tecnología para que podáis también mejorar como fotógrafos y disfrutar de la experiencia.

Mucha gente se lleva una impresión errónea sobre la fotografía digital y acaba creyendo que se trata solamente de ordenadores y aparatos electrónicos. Un reconocido fotógrafo profesional de la vieja escuela declaró recientemente en una entrevista en la *National Public Radio* que la revolución digital había acabado con el arte de la fotografía. Obviamente, no había trabajado demasiado con esta tecnología, ya que toda la fotografía es artística. De lo contrario, este libro tendría muy pocas páginas.

La fotografía digital puede servir a los principiantes para aprender, y al resto para mejorar. Tanto si es usted un purista en busca de la verdad fotoperiodística, o un artista que explora nuevos modos de fotoilustración, esta guía le brindará la oportunidad de dominar la fotografía digital sin que ésta le domine a usted.

Sin embargo, no debe olvidar que la fotografía digital no le convertirá en un buen fotógrafo. Sigue tratándose de una imagen y de su conexión con ella. Tanto si es un viajero que toma fotografías de la estepa de Mongolia, o un padre cariñoso intentando capturar el primer partido de fútbol de su hijo, sólo su pasión por el tema y su práctica continua le ayudarán a estar orgulloso de sus propias fotografías. Ningún ordenador puede hacer eso.

Le contaré un secreto: la fotografía, y no la tecnología, es siempre lo más importante. La tecno-

logía cambia, la buena fotografía permanece. He podido comprobar que cuando la gente se siente confusa con las cámaras digitales, o bien al utilizar el cuarto oscuro digital o al imprimir copias, lo que les ayuda es respirar hondo y concentrarse en su objetivo: poder realizar mejores fotografías y sentirse bien con sus imágenes.

El libro refleja el orden del proceso fotográfico. Tomamos una fotografía, la revelamos y sacamos una copia, o bien la compartimos en otro formato. En estas páginas exploraremos qué se necesita para obtener buenas fotografías al apretar el obturador, y también repasaremos algunas de las técnicas que nos permiten utilizar las cámaras digitales. A continuación, veremos cómo transferir las imágenes al ordenador y cómo utilizar el cuarto oscuro digital. Por último, descubriremos cómo obtener copias fantásticas de las imágenes digitales.

Durante todo el proceso, me recordaré mi propio lema: ¡sigue siendo fotografía!

No importa qué tipo de cámara utilicemos: la fotografía sigue siendo lo más importante. Desde el fotoperiodismo a la fotografía familiar, la fotografía digital sigue siendo fotografía.

¿Qué son las cámaras digitales?

LAS HERRAMIENTAS BÁSICAS DE LA FOTOGRAFÍA han sido siempre las cámaras y la película. Incluso quien no se dedica a la fotografía sabe reconocer una cámara, ya sea una automática o una reflex de 35 mm. Incluso sería posible identificar ciertos tipos de fotógrafos en función del equipo que utilizan: una cámara grande y cuadrada y un trípode, por ejemplo, podrían pertenecer a un fotógrafo de paisajes; una SLR con objetivos de largo alcance se puede ver en manos de un fotógrafo de animales y naturaleza, o de deportes; mientras que un fotógrafo de bodas utilizaría una cámara de mano grande y un flash. Sean acertadas o no estas observaciones, se trata de estereotipos reconocibles.

¿Y qué pasa con la cámara digital? Parece haber desarrollado un aura y una identidad diferentes a las de la fotografía tradicional.

Las cámaras digitales pueden verse ahora en todas partes. Es imposible asistir a un gran evento y no ver a varios aficionados sujetando sus cámaras y mirando por el visor. Si observamos a los fotógrafos profesionales en un partido de fútbol o cualquier otro acontecimiento deportivo, probablemente reconoceremos los característicos visores de las cámaras digitales.

Los fotógrafos de retratos han descubierto que muchos de sus clientes prefieren que se les fotografíe con cámaras digitales ya que pueden ver el resultado al momento. A los fotógrafos de viajes ya no les preocupa perder alguna imagen: pueden verlas al momento y volverlas a hacer mientras aún se encuentran en el lugar escogido. Los fotógrafos de

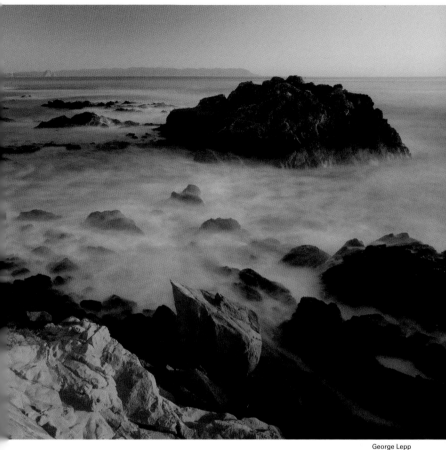

George Lepp

animales y naturaleza pueden probar diferentes técnicas, como el flash y los primeros planos con gran angular en el mismo momento en que realizan la fotografía.

Las cámaras digitales que existen actualmente ofrecen una magnífica calidad de imagen que compite directamente con la que ofrece la película. Estas cámaras parecen y actúan como las tradicionales, con algunas características añadidas. Las cámaras con diseños difíciles salen rápidamente del mercado, ya que los fotógrafos quieren tomar fotografías, y no complicarse con una tecnología difícil de utilizar.

Con una cámara digital y su pantalla LCD, el fotógrafo pudo ver el efecto conseguido al utilizar un filtro de densidad neutral, y optó por una velocidad de obturación menor para crear esta extraordinaria imagen de olas.

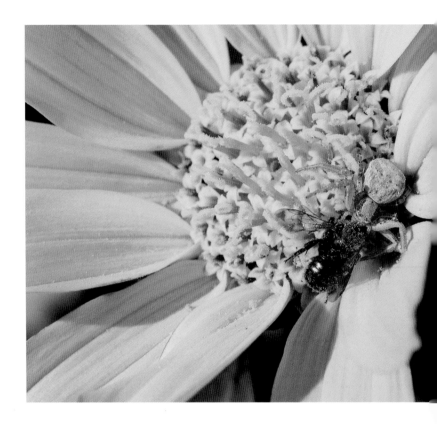

Los primeros planos, como éste de una araña comiéndose una abeja, resultan mucho más fáciles con una cámara digital: se puede ver la imagen en la pantalla LCD para asegurarse de que es exactamente la que estaba buscando.

Seguir la tradición

Hay muchos aspectos de las cámaras digitales idénticos a los de las cámaras de película, y existen algunas características que son exclusivas de la fotografía digital. Algunas de las mayores diferencias pueden ayudarle a hacer fotografías mejores que las que haya podido hacer con una cámara de película (¡es cierto!).

Para mantener nuestra perspectiva fotográfica, nos centraremos primero en las similitudes entre las cámaras digitales y las de película: ambas tienen lentes; se pueden encontrar lentes de distancia focal fija o zoom para ambos tipos: las diferencias de tamaño suelen ser considerables, pero esto también ocurre cuando se cambia de formato,

como, por ejemplo, al pasar de 35 mm al formato medio de 645.

Todas las cámaras tienen un visor que ayuda a concentrarse en el sujeto y la composición, aunque éstos puedan ser ópticos o electrónicos. Todas tienen disparadores, velocidad de obturador y puntos de diafragma (aunque éstos no se seleccionan si las cámaras son totalmente automáticas, ya sean de película o digitales). Ambas tienen mecanismos para enfocar, desde el manual al automático (aunque hay cámaras económicas que tienen foco fijo). Encontrará también algún medio que almacena las imágenes y que le permite sacarlas de la cámara para poderlas procesar (película o tarjetas de memoria).

Para obtener resultados de calidad con cualquier tipo de cámara, deben aplicarse los conceptos básicos de la fotografía, sea cual sea la forma de capturar una imagen. El trípode es importante cuando se utiliza poca velocidad de obturador y teleobjetivos. Una gran velocidad de obturador es esencial si se quiere capturar una acción, y los puntos de diafragma siguen afectando a la profundidad de campo. Las partes importantes de una escena tienen que estar enfocadas, y una luz intensa ayuda a conseguir fotografías intensas.

> **Consejo**
>
> Use un teleobjetivo acromático sin un adaptador de lentes o filtros en una cámara digital. Esto convertirá el zoom en un macro zoom para primeros planos de gran definición.

Algunas diferencias importantes

Lo *digital* de las cámaras digitales ha llegado a provocar la preocupación de fotógrafos experimentados, que creían que esta nueva tecnología resultaría difícil de dominar. Sin embargo, hay que tener en cuenta que ningún principiante ha cogido jamás una cámara y ha sabido qué hacían todos los botones. Para un fotógrafo serio, los puntos de diafragma y las velocidades de obturador nunca han sido una cosa instintiva.

Las buenas noticias son que las cámaras digitales incluyen características que pueden hacer mejorar a los fotógrafos. Algunas de éstas son la pantalla LCD y el balance de blancos.

Sensores y megapíxeles

Todas las cámaras digitales utilizan sensores de imagen para capturar las fotografías. Un sensor es un *chip* electrónico fotosensible situado detrás del objetivo (un chip, en lenguaje informático, es un microprocesador compuesto de muchos circuitos). Al encender la cámara, el sensor responde a la luz y afecta al flujo de electricidad que pasa a través de él, dependiendo de la cantidad de luz que llegue a su superficie. Los circuitos de la cámara examinan las variaciones de energía eléctrica y las trasladan a puntos específicos del chip. Estos datos son los que se convertirán en fotografía.

Oirá hablar de dos tipos de sensores de imagen: los CCD (dispositivo de acoplamiento por carga) y los CMOS (semiconductor complementario de metal óxido). Para los fabricantes de cámaras, existen algunas ventajas en la producción de cada uno.

Los sensores de las cámaras digitales trabajan con una matriz de filtros de color sobre varios píxeles. La imagen en color procede de esos datos. El sensor Foveon se basa en las capacidades únicas del silicio para capturar la información completa de color para cada píxel. Slim Films

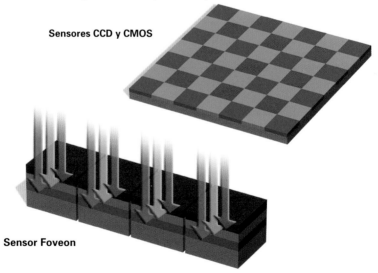

Sensores CCD y CMOS

Sensor Foveon

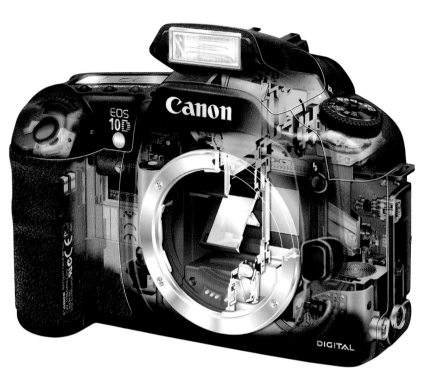

Imagen cedida por Canon USA, Inc.

Los chips del CCD son más fáciles de producir de forma sistemática, y solían ser de gran calidad (aunque no es así actualmente), pero los CMOS requieren un sistema de producción más económico. Los chips CMOS tienden a necesitar menos energía, mientras que los CCD son más rápidos. Estas diferencias se están reduciendo a medida que la tecnología de sensores avanza. Aunque ofrecen resultados diferentes, ninguno es mejor que el otro a la hora de tomar fotografías. Ambos funcionan perfectamente.

Dos cámaras distintas con el mismo tipo de sensor producirán resultados diferentes. Esto se debe al circuito de proceso interno de cada cámara. Los chips de proceso especial pueden captar mejor los colores, retener mejor el detalle en áreas de brillo y reducir el ruido de la imagen (grano). Esto hace que sea difícil comparar las cámaras por varias razones.

Consejo

La calidad de la imagen depende de algo más que del sensor. También se ve afectada por la calidad de la lente y el proceso de la imagen que realiza la cámara.

Algunas diferencias son subjetivas, como, por ejemplo, qué marca es mejor, Kodak o Fuji.

Una variación del sensor CMOS es el chip *Foveon X3*. En todos los sensores, el color se obtiene a partir de filtros especiales que cubren los píxeles —rojo, verde y azul—, y estos filtros se mezclan según un patrón único que permite a la cámara crear toda la gama de colores, a pesar de que cada píxel tenga un solo color asociado. El chip *Foveon* utiliza un sensor con diferentes capas para cada color. En teoría, debería proporcionar colores más nítidos.

Hay dos aspectos sobre los sensores que sí afectan a la fotografía: los megapíxeles y los circuitos de proceso de la cámara (chips). Se suele pensar erróneamente que la cantidad de megapíxeles es el indicador más importante de la calidad de la imagen. En realidad, solamente afecta a la calidad en cuanto al tamaño de la impresión de la imagen. Más no significa necesariamente mejor, y existen otros aspectos, como el color y el tono, que pueden ser cruciales.

Todos los sensores de imagen están formados por pequeños sensores individuales llamados píxeles, y cada píxel captura información sobre el brillo y el color de la luz que le llega. Cuantos más píxeles haya en un sensor, se asocia a éste unas dimensiones de píxel, como, por ejemplo, 3.000 píxeles de

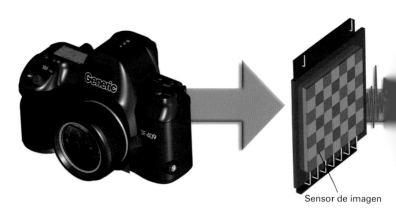

Sensor de imagen

ancho por 2.000 de alto. Si se multiplican, se obtendrá la dimensión del área en píxeles. En este ejemplo, serían 6.000.000 de píxeles, lo que equivale a 6 megapíxeles (1 megapíxel equivale a 1.000.000 de píxeles en el sensor).

A mayor cantidad de píxeles se ganan dos cosas: la capacidad de obtener mejor detalle en una escena y la de grabar gradaciones de tono más sutiles. Aunque esto pueda parecerle sinónimo de calidad, lo cierto es que no se puede apreciar más que cierto grado de detalle en una copia. De nada sirve poder capturar el máximo detalle si después no se puede apreciar.

Una cámara de 1 megapíxel es lo mínimo necesario para obtener fotografías de calidad. Tiene suficientes píxeles como para poder hacer una copia de 10 x 15. Con 3 megapíxeles podrá imprimir copias de 20 x 24, y mayores. Cuantos más megapíxeles tenga, mayor será el tamaño que podrá imprimir. Sin embargo, un sensor de 6 megapíxeles no significa necesariamente que conseguirá las copias de 10 x 15 mejor que con la de 3 megapíxeles, ya que la

El proceso básico de la cámara digital es sencillo: un sensor sensible a la luz convierte la energía lumínica en impulsos eléctricos. Un chip procesador interpreta y traduce en datos de imagen esta señal analógica; entonces los datos se graban en la tarjeta de memoria.

Slim Films

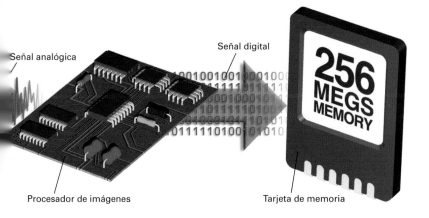

Señal analógica

Señal digital

256 MEGS MEMORY

Procesador de imágenes

Tarjeta de memoria

La pantalla LCD ayuda al fotógrafo a ver lo que ve el objetivo de las cámaras compactas sin necesidad de un visor, y ofrece la posibilidad de examinar las fotos inmediatamente en cualquier cámara digital.

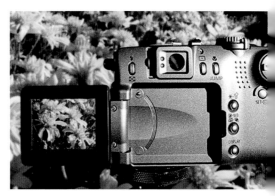

cámara de 3 megapíxeles puede captar el suficiente detalle para la copia de 10 x 15.

Otro factor a tener en cuenta es el proceso de los datos digitales para la imagen. Todas las cámaras tienen circuitos de proceso con algoritmos sofisticados para sacar el máximo partido a los datos procedentes del sensor.

Como cabe esperar, las cámaras más económicas y con sensores más pequeños tendrán circuitos menos sofisticados.

Las cámaras con más píxeles tienen más capacidad de proceso. Esto suele traducirse en un mejor color y menos ruido. El ruido consiste en datos expulsados del chip por una serie de razones, y visualmente es como el grano de una fotografía.

Las cámaras digitales actuales pueden controlar bastante el ruido. Las cámaras profesionales suelen poder trabajar con menos luz y con mayores valores ISO que las de gran consumo.

La importancia de la pantalla LCD

Se puede averiguar si una cámara es digital por la manera en que el fotógrafo mira su parte posterior. Casi todas las cámaras digitales disponen de pequeñas pantallas LCD, que en el futuro podrían ser reemplazadas por pantallas OLED (diodo orgánico emisor de luz). Estos monitores han causado una verdadera revolución en el modo de utilizar una cámara. Es como tener una Polaroid dentro de la cámara digital. Mediante el monitor se puede comprobar la composición, la exposición y la iluminación, para empezar, así como la expresión del sujeto para asegurar que es correcta. Además, las cámaras digitales ayudan a romper el hielo cuando se trata de fotografiar gente. He podido comprobar que a aquellos a quien no les gusta que se les fotografíe con cámaras tradicionales, les suele gustar verse en la pantalla de las cámaras digitales.

Además, se pueden revisar y editar las fotografías sobre la marcha. Esta característica da una gran libertad a los fotógrafos. Permite experimentar y probar todo tipo de técnicas que funcionen en una situación determinada. No hay que preocuparse de que alguien vaya a ver nuestros experimentos, ya que podemos borrar las fotografías que nos parezcan malas.

Algunas pantallas LCD pueden rotar hacia fuera, hacia arriba y hacia abajo, de modo que se puede ver la imagen desde varios ángulos. Esto permite que se pueda sujetar la cámara a diferentes alturas y, a su vez, ver lo que estamos haciendo. Estas pantallas son las que se conocen como *rotatorias*.

Se pueden distinguir las cámaras digitales por la manera en que la gente mira su parte posterior. También es una manera de poder compartir con otros lo que estamos haciendo.

Tipos de cámaras

Existe una gran variedad de cámaras digitales, desde las automáticas de bolsillo a las SLR digitales. No existe un tipo mejor que otro, aunque sí uno que se adapte mejor a unas necesidades determinadas. Analicemos los diferentes tipos de cámaras.

Cámaras automáticas simples: Pueden ofrecer una calidad sorprendente si tienen los sensores y objetivos adecuados. La exposición y el enfoque son totalmente automáticos, de manera que sólo hay que encuadrar al sujeto y disparar. Su capacidad de con-

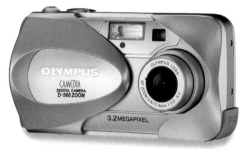

Cámara automática Olympus Camedia D-560

trol de imagen es muy limitada, aunque incluso las más baratas ofrecen balance de blancos. Algunas son extraordinariamente compactas y caben en el bolsillo de una camisa, lo que las convierte en la cámara ideal para tener a mano y no perderse ninguna foto.

Las **automáticas avanzadas** son parecidas a las anteriores en cuanto a que los controles son automáticos. Sin embargo, éstas incluyen algunas características especiales que las hacen más flexibles. Algunas de estas características son la compensación de la exposición, más control del balance de blancos y dispositivos manuales limitados. Estas cámaras, relativamente económicas, son un buen primer paso hacia la tecnología digital, y son perfectas tanto para familias como para el fotógrafo profesional.

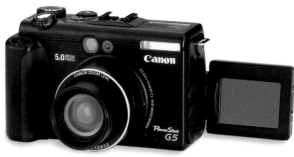

Las cámaras compactas disponen de buena cantidad de controles fotográficos, lo que las hace comparables a las cámaras de 35 mm a pesar de no disponer

Cámara compacta Canon PowerShot G5

de visor (la pantalla LCD ofrece una visión similar) ni de objetivos intercambiables. También se pueden usar de modo totalmente automático en caso necesario. Suelen ser de un tamaño mayor que el de las cámaras automáticas, y en la mayoría de los casos se les puede añadir objetivos adicionales para hacerlas más versátiles.

Las cámaras compactas tipo SLR parecen una versión reducida de las SLR de 35 mm. Estas cámaras suelen tener objetivos zoom de gran distancia focal que les proporciona un buen teleobjetivo. También disponen de visores, aunque suelen ser electrónicos. Los visores electrónicos actúan como una pantalla LCD de gran calidad y muestran exactamente lo que ve el sensor. Esto

Cámara compacta tipo SLR Nikon Coolpix 5700

permite juzgar hasta cierto punto la exposición y el color. Además, estas cámaras pueden utilizarse en modo completamente automático.

Las cámaras digitales SLR de objetivo intercambiable. Las cámaras digitales SLR de objetivo intercambiable disponen de todos los controles de las SLR de 35 mm, incluyendo objetivos que ofrecen varias distancias focales. Estas cámaras son bastante más grandes que las otras. Incluyen amplios con-

PÁGINAS SIGUIENTES: Para obtener el máximo partido de la cámara digital compacta, el fotógrafo utilizó un trípode para fotografiar esta escena del parque nacional de Arches.

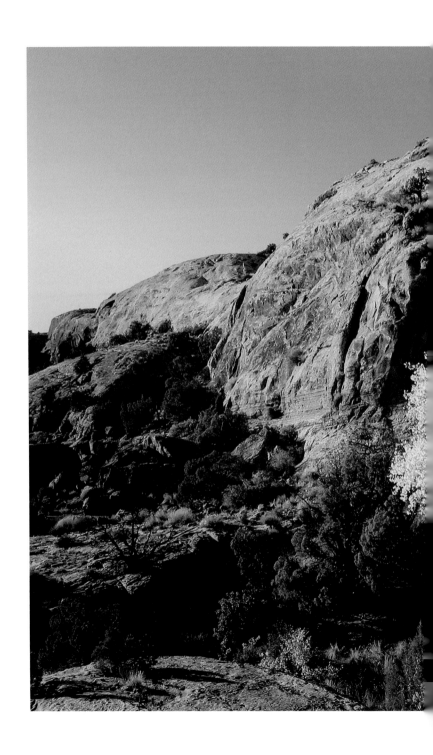

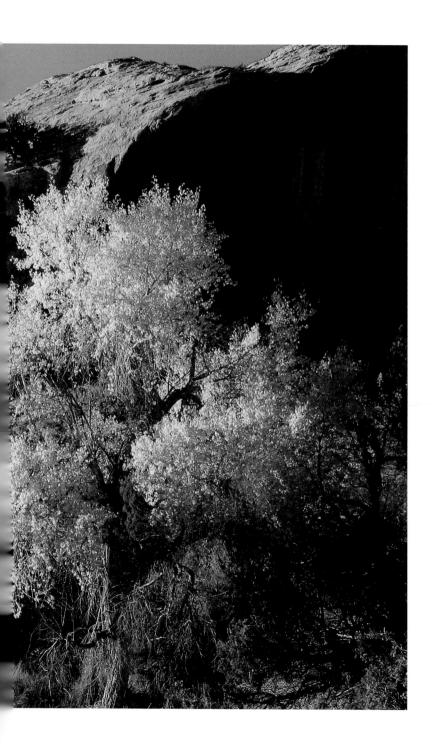

Canon EOS 10D SLR

troles fotográficos, la mejor tecnología de sensores de imagen y procesadores, nivel de control de ruido alto y muchos más. La pantalla LCD de una cámara SLR se puede utilizar solamente para revisar imágenes, ya que el sensor no puede proporcionar imágenes «en vivo» debido al diseño en espejo.

Objetivos de las cámaras digitales

El sensor de la cámara digital, a diferencia de la película, no tiene que ser de un tamaño específico. Ésta es una de las razones por las que las cámaras digitales pueden ser tan pequeñas: no se ven limitadas por las dimensiones del carrete de 35 mm ni las de la película. Las distancias focales de los objetivos pueden resultar confusas ya que los diferentes tamaños de sensor les afectan de manera distinta.

Por esta razón, al comprobar la distancia focal del objetivo de una cámara digital hay que compararlo con el equivalente de 35 mm, dato que encontrará en el mismo manual o en otras obras de referencia. Una cámara digital diminuta puede tener una distancia focal extremadamente corta (6-18 mm), algo impensable en una SLR de 35 mm, y sin embargo ser equivalente a una de 38-114 mm en ese formato más conocido y de mayor tamaño.

Incluso las SLR digitales tipo 35 mm tienen sensores menores que los de película. Estos sensores causan, pues, un efecto multiplicador en todos los objetivos, que suele ser normalmente de 1.5x. Un objetivo de 300 mm f/2.8, por ejemplo, ofrece el mismo aumento que uno de 450 mm f/2.8 con un coste, tamaño y peso menores que éste. Esto supone una gran ayuda para fotógrafos de deporte y de naturaleza.

Puesto que los sensores de cámaras digitales suelen ser menores que los de película de 35mm, las distancias focales del gran angular resultan más complicadas. La mayoría de las cámaras con objetivos incorporados no suelen ofrecer más que una visión de gran angular limitada (el equivalente a 35-38 mm en cámaras de 35 mm). Necesitará un conversor de gran angular adicional para ángulos más amplios. Estos conversores suelen funcionar bastante bien. En las cámaras de objetivos intercambiables, el efecto multiplicador hace que la amplitud de los objetivos de gran angular sea de una mitad más. De este modo, un objetivo de 24 mm actuaría casi como uno de 35 mm.

Actualmente se pueden ver cámaras SLR de objetivos intercambiables provistas de sensores totalmente equiparados a los de las de 35 mm. Esto le permite obtener todo el rango de distancias focales de los objetivos de 35 mm tradicionales. Obviamente, el hecho de poder utilizar los objetivos de gran angular en todo su potencial es una ventaja, pero se pierde, sin embargo, el efecto de aumento de los teleobjetivos.

Probablemente oirá hablar del zoom digital de las cámaras automáticas y compactas. Dependiendo del número de megapíxeles de la cámara, esta característica puede no ser tan útil como puede parecer. El zoom digital simplemente encuadra el centro del sensor para ampliar el tamaño del sujeto. Después, la cámara utiliza algoritmos especiales de proceso para incrementar o interpolar el tamaño del archivo de modo que coincida con el tamaño de salida de la cámara.

Si se dispone de suficientes píxeles, el zoom digital resulta útil cuando no podemos acercarnos al

Consejo

Para comparar objetivos de cámaras digitales, busque la medida equivalente a 35 mm.

sujeto. Esta interpolación a veces se conoce como ampliación vacía. Si tiene un teleobjetivo o bien puede aproximarse al sujeto y utilizar toda el área del sensor, obtendrá mucho más detalle en la imagen de la que pueda captar un zoom digital. Las fotografías tomadas con un zoom digital tienen unos tonos más difuminados y son menos nítidas que las normales. Vale la pena intentarlo si no existe otra alternativa, pero lo mejor es no encenderlo hasta que no sea realmente necesario.

Velocidad

Comparadas con las cámaras tradicionales, las digitales tienen varias funciones relacionadas con la velocidad que pueden suponer un reto para el fotógrafo: la velocidad de encendido, la rapidez del disparo y el tiempo de grabación de las imágenes. La velocidad de encendido es el tiempo que tarda la cámara en disparar desde el encendido. Las cámaras tradicionales no tienen este problema. Están encendidas o apagadas.

Si tiene una cámara digital con poca velocidad de encendido, asegúrese de que está encendida todo el rato mientras la esté utilizando.

La rapidez del disparo es un aspecto que todos los fabricantes intentan mejorar, y puede que en el futuro no represente ningún problema. Normalmente la cámara tarda una fracción de segundo en tomar la fotografía desde que se pulsa el obturador. Las cámaras digitales tienen unas necesidades específicas de autoenfoque, autoexposición y preparación del sensor, y todo esto ralentiza la respuesta de la cámara.

Este problema es apenas inexistente en las cámaras digitales tipo SLR de 35 mm, pero puede resultar importante en otras cámaras. No existe modo de eliminarlo, pero puede reducir el efecto si enfoca previamente, pulsando el obturador para enfocar y manteniéndolo pulsado antes de disparar. Con la práctica, aprenderá a anticipar este

retraso y a pulsar el obturador justo antes de la acción que desee fotografiar.

El tiempo de grabación de las imágenes en una cámara tradicional es muy rápido, y se ve influenciado principalmente por la rapidez con la que pueda rebobinar el carrete (tanto manualmente como de forma automática). Con una cámara digital, este proceso cuenta con la complicación de

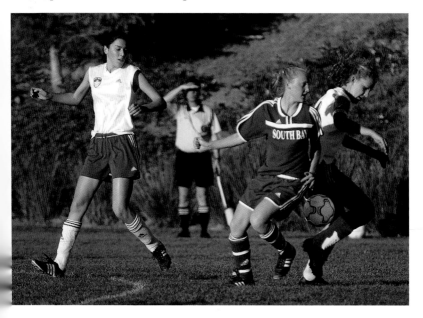

tener que trasladar gran cantidad de información desde el sensor al chip de proceso, y de éste a la memoria. Los archivos más grandes (por ejemplo, con más megapíxeles o de mayor formato) tardan más en llegar a la tarjeta de memoria de la cámara, con lo que su funcionamiento es más lento.

Las cámaras más avanzadas suelen tener una memoria especial (búfer) para proporcionar un espacio de almacenaje para los datos que después se trasladarán a la tarjeta de memoria. Las tarjetas más rápidas aceleran este proceso, pero sólo si las cámaras soportan esas velocidades. Las cámaras económicas rara vez pueden hacerlo, de modo que una tarjeta más rápida no sirve de mucho.

Las cámaras digitales responden a la acción de maneras muy diferentes. Para los deportes y otras acciones rápidas, las SLR digitales de objetivos intercambiables capturarán la imagen sin que la rapidez del disparo se deje apenas notar.

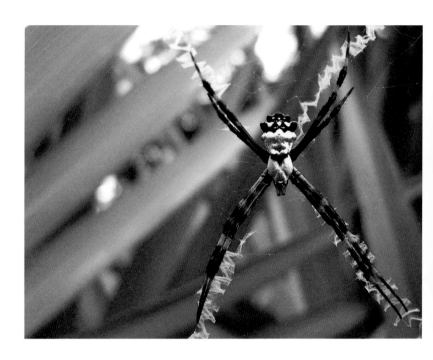

Para la mayoría de los fotógrafos, la macro-fotografía estaba limitada a las SLR de 35 mm. Esta foto se hizo con una compacta digital que enfocaba muy de cerca sin accesorios.

¿Es necesaria una SLR digital?

La cámara fotográfica fundamental hasta ahora ha sido siempre la SLR de 35 mm, con su alto nivel de control fotográfico y de objetivos intercambiables. Ésta ha sido la cámara elegida por la mayoría de los reporteros gráficos y profesionales, como los que trabajan para NATIONAL GEOGRAPHIC.

Muchos fotógrafos han optado por no iniciarse en la fotografía digital hasta poderse permitir una SLR digital de las más caras. Esto puede ser un error debido a la cada vez mayor calidad de las cámaras compactas.

La SLR digital ofrece al fotógrafo características importantes, como la elección de objetivos, una velocidad de disparo adecuada, más control de ruidos, mayores sensores y un funcionamiento más rápido. Las cámaras compactas también ofrecen algunas ventajas: la calidad de la imagen es casi idéntica si el tamaño de los megapíxeles es similar

y se escogen valores ISO moderados; el tamaño y el peso de la cámara es menor, como también los precios.

Una de las grandes ventajas de estas pequeñas cámaras es su pantalla LCD, ya que permite ver la exposición y el color de la fotografía justo al hacerla. Además, es más fácil utilizar el LCD como visor para fotografías incómodas pero creativas, en las que la cámara tiene que estar situada en un punto desde donde es difícil ver el visor. Con las pantallas LCD rotatorias, el trabajo es mucho mejor: se acabó tumbarse en el suelo o tomar fotografías desde un ángulo bajo.

Yo utilizo ambos tipos de cámara para fotografías serias. No quiero tener que renunciar al tamaño y a la diversión de mi cámara digital compacta, pero a la vez quiero tener la flexibilidad de los objetivos y la velocidad de respuesta de mi SLR digital. Si sólo puede permitirse una, empiece con la compacta. Trate la cámara con respeto y cuidado, y emplee su arte fotográfico igual que lo haría con cualquier equipo de gran calidad: su recompensa serán imágenes fantásticas y se divertirá.

La fotografía de la derecha muestra las mismas violetas que la foto estándar de la izquierda, pero se hizo con una cámara con una pantalla LCD rotatoria. Al poder girar el panel, el fotógrafo pudo ver la imagen y se pudo poner más abajo, entre las rocas.

Tamaño de las imágenes y formatos de archivo

La mayoría de las cámaras permiten elegir el formato de archivo. La decisión que se tome afectará a la calidad de imagen, la velocidad de uso, el espacio de almacenamiento y mucho más. También podrá escoger la resolución, pero será mejor que utilice siempre la más alta. Después de todo, ¡para eso lo ha pagado!

Los formatos de imagen básicos son TIFF, JPEG y RAW. El formato TIFF es uno de los más importantes formatos de trabajo ya que proporciona una gran calidad de imagen y es bastante común entre los programas que trabajan con fotografías. Ya no suele utilizarse mucho como formato en la cámara porque ocupa mucho espacio y se tarda bastante en guardarlo y abrirlo para poder ver las fotografías en la cámara.

La mayoría de las cámaras del mercado aceptan el popular JPEG. Se trata de un formato de gran compresión que reduce el tamaño de los datos de imagen procedentes del sensor y del procesador de modo que el archivo de imagen sea más pequeño. Para conseguirlo busca datos superfluos y extiende el color a áreas más grandes en lugar de almacenar el color de cada píxel. Es un formato de compresión variable, ya que se puede modificar el nivel de compresión.

El proceso del JPEG determina cuáles son los datos que se pueden eliminar y reconstruir más tarde. En niveles de compresión bajos (10:1 o menos, por ejemplo, es el valor de mayor calidad del JPEG) la pérdida de información es mínima y su efecto sobre la fotografía será prácticamente nulo. En niveles de compresión altos (por ejemplo, 20:1, que es el de menor calidad), el tamaño de los archivos es muy reducido, pero los datos perdidos pueden resultar importantes a la hora de reconstruir la fotografía a partir del archivo, con la consecuente pérdida de calidad. Al tomar

fotografías, utilice siempre los valores JPEG de mayor calidad.

Las ventajas del JPEG son la velocidad y el espacio de almacenamiento. Sin embargo, una vez el JPEG se pasa al ordenador, debería convertirse a TIFF o al formato original del programa de proceso de imágenes. La razón es que cada vez que se abre y se guarda un archivo JPEG, se pierden y se reconstruyen datos, con lo cual el archivo se degrada.

El tercer formato es el RAW, un formato de marca registrada que recupera los datos directamente desde el sensor de la cámara. Los fabricantes suelen promocionar este formato como si los datos de las imágenes no requiriesen proceso, pero técnicamente esto no es cierto. Todos los datos procedentes del chip del sensor requieren algún tipo de ajuste. Como mínimo, es necesario convertir el flujo de electrones del sensor (datos analógicos) en información digital con un formato adecuado para su almacenaje en el sensor. Los datos RAW son, ciertamente, más fieles a la información original procedente del chip, no sufren el proceso de ningún algoritmo especial de la cámara, y contienen mucha más información sobre el color y la exposición que los JPEG o los TIFF.

Por este motivo, los archivos RAW ofrecen una gran calidad de imagen, lo cual es importante a la hora de hacer ampliaciones, o bien tenemos una imagen con muchas tonalidades en las zonas claras y oscuras.

Aunque los archivos RAW son más pequeños que los TIFF, su tamaño es mayor que el de los JPEG. Los RAW ocupan más espacio en las tarjetas de memoria y el funcionamiento de la cámara resulta más lento, ya que tiene más datos por imagen, tanto para el almacenaje como para la reproducción. Estos archivos también requieren un modo de trabajo ligeramente más complicado.

La diferencia entre los archivos RAW y JPEG es apenas apreciable cuando las imágenes están bien expuestas y con buena luz, o cuando las copias pequeñas o las imágenes de cualquier tamaño se reproducen en papel de prensa. Vale la pena utilizar

Consejo

JPEG es un buen formato para tomar fotos, pero no debe usarlo como formato de trabajo en el ordenador. Guarde siempre sus imágenes en formato TIFF o en el de su procesador de imágenes.

el formato RAW cuando las condiciones en las que se toma la fotografía son difíciles, cuando se necesita la máxima calidad para obtener reproducciones grandes y cuando se tiene la predisposición a cargar con el trabajo añadido que supone este formato.

Baterías

Sin la batería, la mayoría de cámaras modernas, sean de película o digitales, no pueden funcionar. La dificultad de las cámaras digitales es que todo, desde la pantalla LCD al autoenfoque o al funcionamiento del sensor, requiere del uso de la batería. En consecuencia, éstas se gastan con facilidad.

Puede hacer varias cosas para que el uso de la batería no suponga un problema. Para empezar, si su cámara utiliza baterías AA, no utilice las alcalinas simples. Utilice las de níquel metal hidruro (Ni-MH recargables y guarde las AA de litio como reserva y para viajar. Las de níquel son más caras pero duran cinco veces más, son muy ligeras y fiables.

Muchas cámaras funcionan con baterías de litio ión recargables, que ofrecen un gran rendimiento y están hechas a medida para cada cámara. Debería llevar siempre alguna de recambio, un mínimo de dos es recomendable, y tres es lo ideal. Con tres baterías, se puede salir a fotografiar, llevar una batería en la cámara, otra en la bolsa y la otra en el cargador para que cuando volvamos esté lista.

Tarjetas de memoria

En la mayoría de cámaras digitales, las imágenes se almacenan en las tarjetas de memoria, que son dispositivos de almacenamiento que se pueden extraer para poder pasar las fotografías al ordenador fácilmente. Lo primero que debería comprar después de adquirir la cámara son tarjetas adicionales. A menos que su cámara sea muy sencilla y tenga un sensor pequeño, es recomendable que compre tarjetas de 256 MB o más.

La tarjeta de memoria que más se utiliza actualmente es la CompactFlash (se refiere a memoria flash, y no tiene nada que ver con el flash fotográfico). Estas tarjetas son extremadamente resistentes: como otros fotógrafos, metí una en la lavadora por error sin que se deteriorara. También existe gran variedad de tamaños, así como tarjetas de alta velocidad para el fotógrafo que las necesite.

Hitachi/IBM produce una tarjeta CompactFlash de tamaño especial llamada Microdrive, que ofrece gran capacidad de almacenamiento a precio económico. Sin embargo, no es tan resistente.

Algunos fabricantes utilizan SmartMedia, una tarjeta rápida y fina, aunque frágil. El Memory Stick, la tarjeta de memoria flash desarrollada por Sony, es del tamaño de un chicle. Las tarjetas SD o multimedia tienen un tamaño mucho menor que el de las ya mencionadas, y en principio se desarrollaron para los reproductores de MPEG. Hasta ahora, la tarjeta XD es la más pequeña.

Existen varios tipos de tarjetas de memoria que funcionan con cámaras específicas. La más común es la CompactFlash. Debería comprar como mínimo una tarjeta de 256 MB, ya que cuanta mayor capacidad tenga la tarjeta, más flexibilidad le ofrecerá.

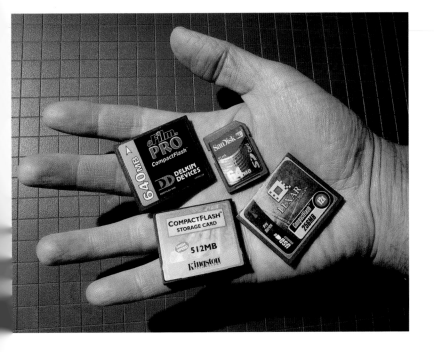

Buenas fotografías desde el principio

LA MEJOR MANERA DE OBTENER BUENAS FOTOGRAFÍAS con una cámara digital es hacerlo bien desde el principio. Aun así, se cree que no es necesario esforzarse demasiado cuando podemos contar con la «ayuda» del ordenador.

Esta idea ha alcanzado proporciones casi irreales. Hace un par de años, un gran periódico publicó un artículo sobre fotografía digital en el que informaba sobre la aparición de un nuevo software que transformaría automáticamente las fotografías tomadas por aficionados en imágenes capaces de competir con las del mejor de los profesionales. Este software nunca ha existido, ni existirá, ya que la buena fotografía siempre se ha basado en el arte y en la habilidad del fotógrafo, en entender las herramientas y usarlas correctamente, en la percepción y la capacidad de capturar una imagen que atraiga la atención del público y comunique algo.

Recuerde que la fotografía digital sigue siendo fotografía.

La exposición

La exposición es probablemente el elemento más básico del arte del fotógrafo. Los fabricantes de cámaras incorporan sistemas de exposición en las mismas para asegurar una buena exposición en la mayoría de imágenes. Uno de los retos con los que se encontrará al utilizar una cámara digital es que, como las tradicionales, sigue siendo sensible a una correcta exposición.

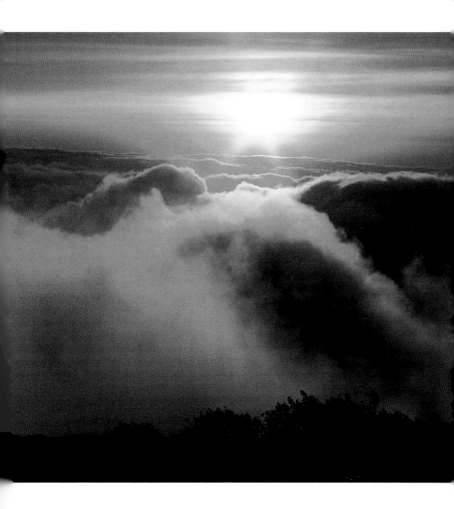

Utilice la pantalla LCD para comprobar las zonas de brillo y oscuridad de la imagen, para ver qué detalles aparecen y cuáles no, y podrá hacer que la exposición automática funcione mejor. Puede ajustar la exposición para la próxima fotografía incluso en las cámaras más simples. La pantalla LCD le permite aprender con más facilidad, ya que no hace falta esperar hasta que las fotografías estén reveladas.

Para poder evaluar la exposición, muchos fabricantes de cámaras compactas avanzadas y reflex incorporan una función de histograma. El histo-

La buena fotografía se basa en reconocer un sujeto y responder frente a él, y no en el ordenador. Esto implica que es importante tomar buenas fotografías desde el principio, independientemente de la cámara que se tenga.

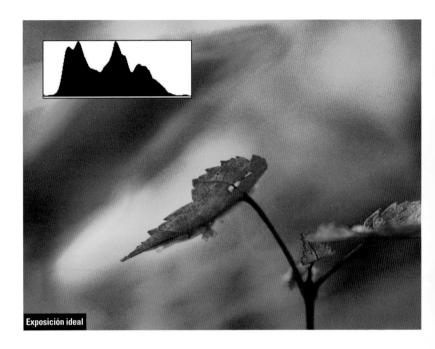

Exposición ideal

grama puede parecer difícil al principio, pero su lectura es realmente simple.

El histograma es un gráfico que parece el perfil de una montaña, con laderas a derecha e izquierda. Para leer la exposición hay que mirar la parte izquierda (sombra) y derecha (luz) del gráfico. Una escena de poco contraste concentrará todos los datos en la parte izquierda o derecha, mientras que para una escena con contraste los datos ocuparán toda el área del gráfico.

La subexposición se registrará como pocos datos en la parte derecha del gráfico, y normalmente éste terminará de forma abrupta en el extremo izquierdo La sobreexposición mostrará lo contrario: pocos datos en la parte izquierda y una parte derecha que se corta de forma abrupta. Con una luz muy contrastada, el histograma se cortará en ambos extremos.

El histograma ideal es aquél cuyas líneas descienden hacia los valores más importantes de la fotografía. Si el brillo es crítico, entonces las líneas deben

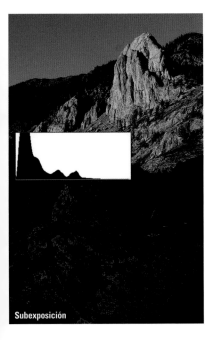

Subexposición

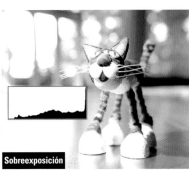

Sobreexposición

Vale la pena aprender a interpretar el histograma, ya que puede ayudarle a asegurarse una exposición correcta. Una buena exposición muestra los detalles importantes de las sombras en la parte izquierda y la información sobre brillos en la parte derecha, sin omitir ningún dato.

terminar antes o justo en la parte derecha. Si en cambio son las sombras lo más importante, el gráfico deberá inclinarse hacia la parte izquierda. Estos valores pueden jugar un papel importante a la hora de obtener imágenes con los datos adecuados para transferirlas al ordenador.

Sin embargo, esto no es una verdad absoluta, y el histograma debe interpretarse según cuál sea su idea de una buena fotografía. Intente diferentes valores de exposición y compruebe qué aspecto tiene su histograma para ver cómo esta función interpreta escenas diferentes. Una vez sepa usarlo, lo encontrará de gran utilidad.

Balance de blancos: la nueva era del color

El balance de blancos es un nuevo y fantástico control digital. Ofrece un nivel de ajuste del color difícil de obtener en la fotografía tradicional. El balance de blancos controla la respuesta de la cámara ante el color de la luz, de modo que el blanco y otros colores puedan grabarse como neutros.

El color de la luz se mide con la escala Kelvin, en la que los números bajos corresponden a una tonalidad más cálida que la de los números altos. Las luces incandescentes suelen estar por debajo de los 3.000K, la luz del día sobre los 5.500K y la luz en sombras alcanza los 10.000K. Si se fotografiaran con película para luz de día, la luz incandescente se vería anaranjada, y la luz en sombras, azul.

El balance de blancos corrige las imágenes para hacer que cualquier luz parezca neutra. Esto supone un gran beneficio para los fotógrafos. Por ejemplo, la luz fluorescente se tenía que filtrar cuidadosamente, a veces utilizando costosos fotómetros de temperatura de color. A menudo, las fotografías tomadas con luz fluorescente tenían una tonalidad verdosa. Con los controles de balance de blancos de las cámaras digitales, esta misma fotografía se parecerá más a lo que vieron nuestros ojos.

Normalmente, el balance de blancos se puede controlar de manera automática mediante un modo prefijado o bien de forma totalmente manual. Veamos estos tres tipos de control de balance de blancos.

El **balance de blancos automático** funciona bien para la mayoría de cámaras, aunque no siempre proporciona la mejor interpretación del color.

Con el control automático, la cámara analiza la imagen y deduce cómo podría hacer que el blanco fuera neutro. Casi siempre suele funcionar perfectamente, pero a veces falla.

Uno de los problemas de los controles de balance de blancos automáticos surge al trabajar con una luz que nos parece que tiene un color fuerte, como el amanecer o el atardecer. Estamos

Consejo

El balance de blancos es más que una simple corrección del color. Úselo creativamente.

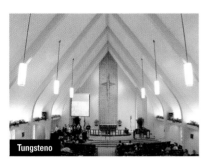

Tungsteno

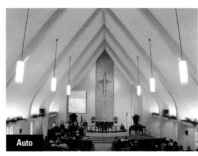

Auto

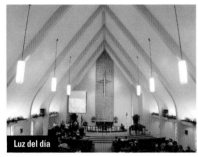

Luz del día

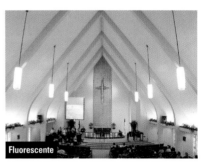

Fluorescente

El balance de blancos ofrece nuevas posibilidades al fotógrafo. Como se puede ver, si elegimos valores diferentes obtenemos resultados diferentes, y todos ellos serían igual de válidos. La elección «correcta» dependerá de las necesidades del fotógrafo.

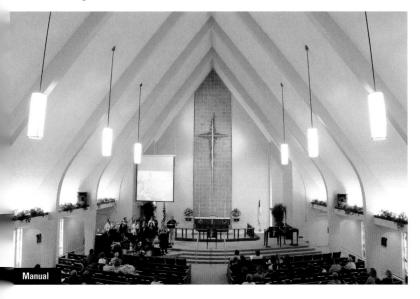

Manual

habituados a ver estos momentos del día como algo cálido. El balance automático de blancos tenderá a eliminar esa calidez y a hacer que la luz sea mucho más neutra.

Los valores prefijados son fáciles de usar y están diseñados para un tipo de luz específico. Ajustan el nivel del blanco a las condiciones de esta luz, aunque se pueden utilizar en otras condiciones.

Luz de día. Es como la película para luz de día, y está diseñado para corregir los colores neutros bajo las condiciones y la temperatura de color del sol de mediodía. Si el día es nublado da más calidez a la luz fría, como si fuera un filtro sobre una película para luz de día. Por este motivo, muchos fotógrafos acostumbran a fijar el balance de blancos para nublado, para asegurarse un color más cálido. Este valor no sólo intensificará la calidez del amanecer y del atardecer, sino que también ayudará a que las imágenes tomadas en días lluviosos resulten más atractivas.

El **modo incandescente**, como la película de tungsteno, está diseñado para corregir condiciones en interiores con lámparas de tungsteno estándar y, como resultado, los colores son más parecidos a los que vemos. El fluorescente se ajusta a la iluminación fluorescente tan común en oficinas y almacenes, y elimina el tono verdoso de las fotografías.

El modo **flash** se utiliza para compensar el tono frío del flash, y hace que parezca más natural y sin el tono azulado que hace que la piel tenga una apariencia áspera y poco atractiva.

Puede intentar utilizar cualquiera de estos modos en cualquier ocasión. Pruébelos bajo diferentes condiciones y vea si le gustan los resultados. No existe un modo «correcto» o «incorrecto», simplemente se trata de diferentes respuestas a la luz.

El **modo manual** ya existía en el mundo del vídeo profesional. Los cámaras colocan algo blanco en la escena y hacen zoom hasta cubrir la zona designada. La cámara ajusta el balance de blancos sobre el objeto, convirtiéndolo en blanco para las imágenes resultantes y salvando los valores. Para las cámaras digitales se usa la misma técnica.

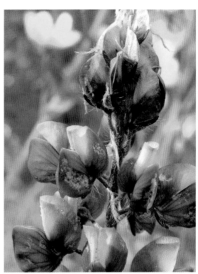

Al buscar un aspecto natural para estos lupinos, el fotógrafo se valió de la pantalla LCD para confirmar que la exposición era correcta y que la luz incidía desde el ángulo adecuado.

Flash

El flash es algo que desde siempre los fotógrafos han intentado comprender mejor, y puede ser motivo de preocupación si se utiliza película, ya que no se pueden ver los resultados hasta que ha pasado algún tiempo desde que se tomó la fotografía. A pesar de la calidad de los flashes actuales, todavía resulta difícil poder prever los resultados si no se tiene una amplia experiencia. Muchos fotógrafos simplemente no lo usan, lo cual es una pena, ya que es una herramienta importante utilizada cada vez más por fotógrafos que quieren dotar a sus imágenes de un efecto especial, incluso de día.

Con las cámaras digitales y la posibilidad de revisar las fotografías mediante la pantalla LCD, ahora se pueden aprovechar las capacidades del flash en su totalidad. Se puede tomar una fotografía, ver los resultados inmediatamente y hacer los ajustes necesarios para obtener el flash que queramos.

El grano digital

El grano es parte de la fotografía. Los fotógrafos preferirían que no existiera, pero a veces se utiliza con propósitos creativos. El grano a veces procede de la calidad de la película y su proceso.

La fotografía digital, a diferencia de la película, no tiene grano. Sin embargo, el ruido tiene un efecto que se le parece mucho. Aparece tanto a la hora de tomar la fotografía como en el cuarto oscuro digital. La causa, en la cámara, es el ruido del sensor. Es importante que los fotógrafos sepan por qué sucede y cómo se puede controlar.

1. Los ISO altos aumentan el ruido. Cuando se incrementa la sensibilidad del sensor, también se aumenta el ruido. Esto es similar a las películas, en las que un ISO alto suele producir más grano. Siempre que sea posible, utilice ISO bajos como 50 o 100.

2. Las exposiciones largas también aumentan el ruido. Las primeras cámaras digitales sufrían este efecto y no podían tomar fotografías con velocidades de obturador de un segundo o más sin que apareciera un ruido terrible. Los sensores modernos tienen mucho más control, aunque las exposiciones mayores de un segundo harán aumentar el efecto de grano.

3. Si hay pocos megapíxeles, también puede aparecer el efecto del grano digital. Un sensor dispone de un número determinado de píxeles para cubrir infinitas gradaciones de tonos, especialmente apreciables en el cielo. Si se dispone de pocos megapíxeles, la cámara tiene que interpretar el cielo y el resultado puede traducirse en grano.

4. Los niveles de compresión JPEG altos pueden tener la apariencia de grano. Esto resulta más aparente en áreas grandes y de tonos suaves, como el cielo. El formato JPEG elimina datos en bloque. Cuanto mayor es la compresión, estos bloques son también mayores y pueden crear efectos de grano en las zonas de tonos suaves.

Consejo

La falta de luz aumenta el grano. Utilice un flash u otra luz adicional si éste le supone un problema y necesita mantenerlo al mínimo.

5. Las ampliaciones aumentan el grano, tanto en fotografía tradicional como digital.

Sin duda, el grano puede utilizarse como efecto creativo, haciendo que las imágenes sean más arenosas y periodísticas (como los trabajos de los primeros reporteros gráficos), o bien abstractas y etéreas. En ese caso, puede utilizar lo que hemos descrito para crear grano.

Las cámaras digitales hacen que todas las escenas funcionen con cualquier tipo de luz. Sin embargo, los niveles de luz en interiores pueden requerir valores ISO altos y otros factores que aumentan la aparición del ruido (o grano digital).

PÁGINAS SIGUIENTES: Las cámaras SLR digitales pueden utilizar teleobjetivos para fotografías de fauna y flora. También disponen de sensores mayores, por lo que tienen menos tendencia al ruido o al grano digital, incluso con ISO altos.

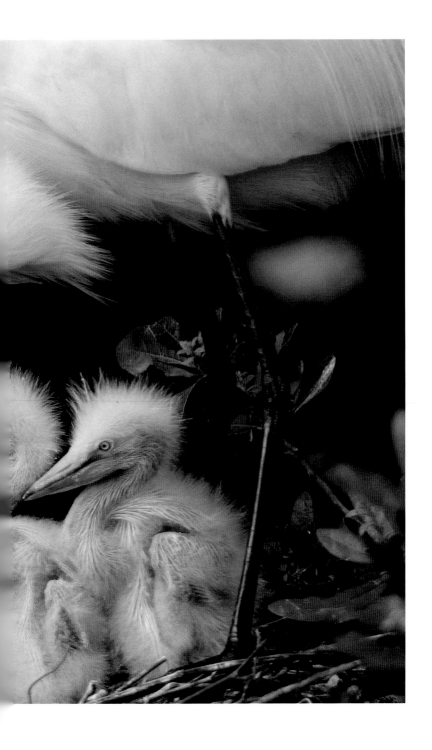

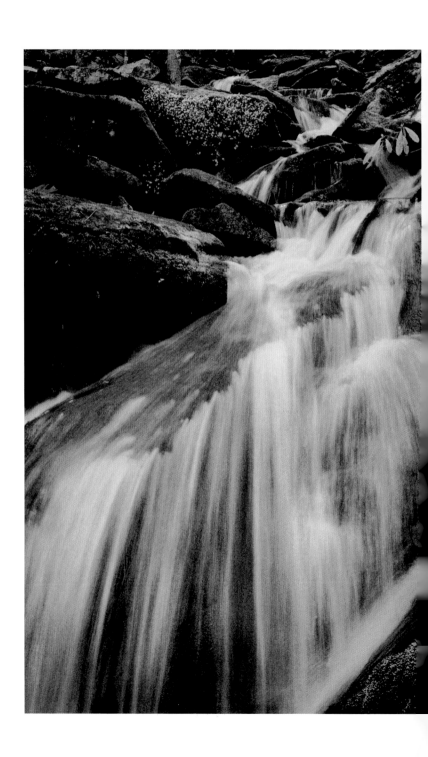

Fotografía en blanco y negro

Este libro trata sobre todo del color, pero la fotografía en blanco y negro goza de una renovada popularidad. Es una manera diferente de tratar las imágenes del mundo. El blanco y negro ofrece efectos nuevos y dramáticos sobre sujetos familiares. Hay que aprender a ignorar el color y buscar tonos de gris.

Con las cámaras digitales es más fácil que nunca tomar fotografías en blanco y negro, ya que inmediatamente muestran cómo una escena se traduce en tonos de gris. En la mayoría de cámaras compactas y automáticas, simplemente hay que escoger el modo blanco y negro, y la escena aparecerá inmediatamente en la pantalla LCD en blanco y negro. Se puede comparar directamente lo que vemos en el mundo real con los tonos de gris del LCD. Esto le ayudará a buscar los contrastes tonales que definirán la composición, y es una manera fantástica de aprender fotografía en blanco y negro rápidamente. Se acabó el esperar a revelar las fotografías, puede ver los resultados inmediatamente.

Por desgracia, esto no ocurre con las SLR digitales. Por algún motivo, los fabricantes decidieron que los propietarios de estas cámaras no iban a querer trabajar en blanco y negro. Aunque es cierto que se pueden pasar las imágenes en color a blanco y negro, si no está acostumbrado a «ver» en blanco y negro no le resultará fácil tomar fotografías en color sin tener esta referencia. Sin embargo, existen ciertas ventajas si se trabaja en color para pasar después a blanco y negro. Por ejemplo, el cuarto oscuro digital le permite ajustar el «filtro» para traducir los diferentes colores en varias tonalidades, y se puede crear el efecto de múltiples filtros (como el verde para el follaje y el rojo para el cielo) en la misma escena.

Las cámaras digitales ofrecen muchas posibilidades para la fotografía en blanco y negro. Se puede fotografiar una escena directamente en blanco y negro, o bien en color para poderla pasar a blanco y negro en el cuarto oscuro digital.

Exposición doble

Una de las dificultades con las que se encuentran los fotógrafos son las escenas que tienen un brillo mayor que el que puede soportar la película. Esto también ocurre con las cámaras digitales. El sensor sólo puede capturar unos niveles determinados de luz y sombra para cada exposición.

Una técnica interesante para compensar esta limitación es colocar la cámara sobre un trípode y tomar dos exposiciones de la escena: una para las sombras y otra para la luz. Incluso podría ir más allá y tomar varias exposiciones para escenas de gran contraste. Por ejemplo, imagine que está fotografiando un río soleado con agua blanca, pero el bosque que lo rodea es oscuro y está en sombra. Debería, pues, realizar dos fotografías, una que favoreciera el detalle de las partes blancas del río, y otra que enfatizara los bosques.

Estas imágenes se trasladarán después al cuarto oscuro digital para combinar las dos exposiciones.

Consejo

Utilice un filtro para poder controlar la imagen de la cámara digital. Los filtros polarizados y los filtros de densidad neutra son muy útiles y debería llevarlos siempre en su bolsa.

Panorámicas

Las imágenes panorámicas se han convertido en una buena forma de comunicación. Este formato solía estar reservado a los fotógrafos que disponían de una cámara especial con capacidad de tomar fotografías grandes, pero estas cámaras eran caras y utilizaban mucha película. Algunas disponían de la función panorámica; sin embargo, las imágenes se cortaban del tamaño total de la película, con lo que la calidad de la imagen era menor.

La fotografía digital le permite construir imágenes panorámicas con cualquier cámara. Simplemente hay que colocar la cámara sobre un trípode y tomar varias fotografías superponiendo elementos de la escena. Las cámaras digitales facilitan este proceso, ya que se pueden comparar las fotografías para asegurarse de que se han superpuesto los elementos correctos. Algunas cámaras incluyen ayu-

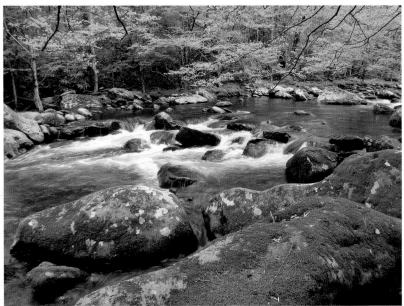

das para este tipo de fotografías, como, por ejemplo, mostrar la imagen previa en el LCD para que compruebe que ha alineado bien las imágenes. Después, se pueden componer las panorámicas con un software automático que funciona bastante bien.

La fotografía superior izquierda está expuesta para los brillos, mientras que la de la derecha lo está para los colores oscuros. La imagen inferior es la combinación de ambas, y ofrece una interpretación más precisa de la escena.

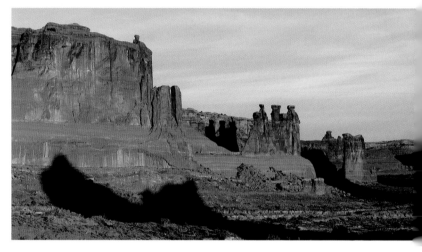

Para obtener imágenes panorámicas, siga los siguientes pasos:

1. Busque una escena que pueda convertirse en imagen panorámica. Tiene que ser algo que sea interesante de un lado al otro. Busque algo que se extienda de lado a lado y sea cambiante, con elementos visuales en toda su extensión.

2. Se puede utilizar el gran angular, aunque el resultado final será difícil de componer. Lo mejor será usar objetivos de 50 mm o menos.

3. Ponga su cámara sobre un trípode y determine la exposición y el balance de blancos manualmente, de manera que la imagen no cambie de color ni tonalidad.

4. Asegúrese de que la cámara está recta. Lo

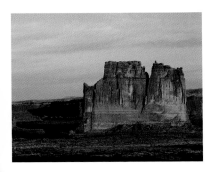
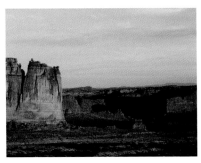

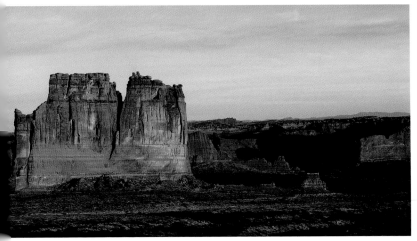

mejor es utilizar un nivel, ya que de este modo será más fácil alinear las imágenes más tarde. Intente que el borde superior de la cámara esté alineado con el horizonte, y gírela a lo largo de la panorámica para comprobar que se mantiene alineada.

5. Empiece por la parte izquierda, busque el principio de la composición y tome la primera fotografía.

6. Haga girar la cámara a lo largo de la composición y tome las fotografías necesarias. Las imágenes deben superponerse en un 30 al 50%, y puede experimentar para ver qué porcentaje funciona mejor con el software que vaya a utilizar. Intente que la cámara se mantenga fija durante la rotación.

7. Por último, introduzca y procese todas las imágenes con el programa adecuado.

Al tomar fotografías superpuestas, el fotógrafo puede crear imágenes panorámicas con una cámara digital y el software adecuado.

JIM BRANDENBURG
Creatividad juguetona

Cortesía de Minden Pictures

JIM BRANDENBURG ha trabajado para NATIONAL GEOGRAPHIC en todo el mundo, y es autor de piezas memorables de temática variada, desde Japón a los lobos. Sus libros, *Brother Wolf* y *Chased by the Lights*, han sido *bestsellers*. Se le considera uno de los mejores fotógrafos de naturaleza del mundo, y se podría pensar que no le queda nada por aprender.

Sin embargo, hoy en día todavía se ilusiona con la fotografía, sobre todo porque ahora utiliza cámaras digitales. «Me siento más joven, y mi trabajo es más fresco», dice. «La fotografía digital me ofrece una nueva manera de ver las cosas. Es emocionante porque me hace ser mejor fotógrafo».

Brandenburg no empezó a trabajar con cámaras digitales simplemente para poder utilizar la tecnología. Él mismo dice que era muy tradicional en cuanto al equipo utilizado, y que fue uno de los últimos profesionales en utilizar la exposición automática y el autoenfoque. Pero al ser uno de los mejores profesionales, muchos fabricantes le propusieron que probase sus cámaras digitales. Él creyó que se trataba sólo de algo temporal y que nunca llegaría a utilizar el equipo.

Sin embargo, no fue así. No tardó en estar encantado con la nueva tecnología. «Descubrí que la fotografía digital es un modo mucho más orgá-

Jim Brandenburg pasó a trabajar mayoritariamente con cámaras digitales a principios de 2000. Mientras probaba la tecnología como un favor para algunos fabricantes, descubrió rápidamente las ventajas de las cámaras digitales. Dice

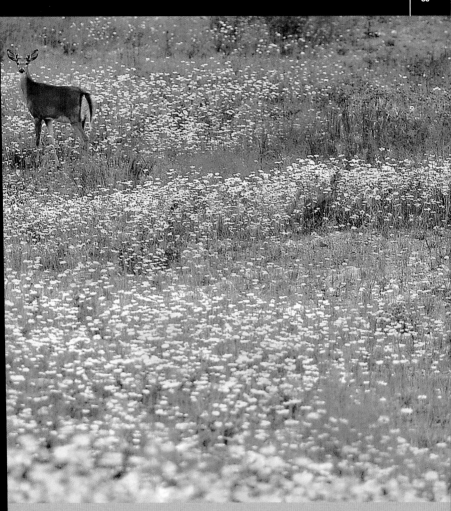

que le ayudan a que sus fotografías se parezcan más a lo que ve, y a ser más lírico y poético. Esto se debe básicamente a que puede utilizar la pantalla LCD para ver la imagen y responder instantáneamente.

nico y natural de trabajar que la película», dice. «Reproduce mejor lo que ve el ojo. Coges la cámara, haces una fotografía y puedes reaccionar e interaccionar con la imagen directamente. Esto no es posible con la película. Además, con los equipos más nuevos, la fotografía digital es mucho mejor que la tradicional».

Para Brandenburg, «mucho mejor» significa que los fotógrafos pueden hacer fotografías más efectivas y expresivas. Cree que esto es posible gracias a la información proporcionada por la pantalla LCD, el detalle en las sombras que ofre-

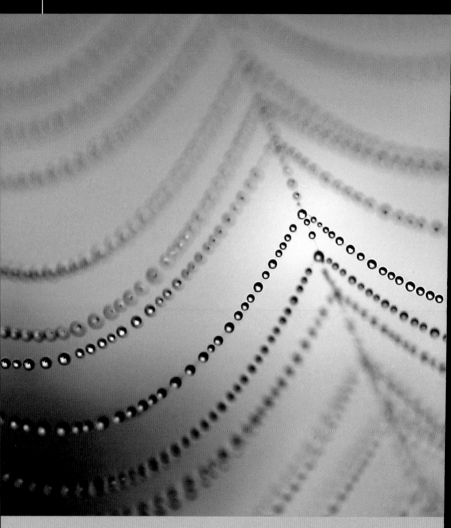

Una simple línea de gotas de agua en forma de perla y un buen enfoque hacen que esta imagen funcione. Brandenburg hubiera tenido que tomar muchas fotografías para asegurarse de obtener una buena imagen. Ahora puede comprobar enseguida cómo ha salido.

cen las imágenes y las ganas de jugar que provocan las cámaras digitales. «La película tenía siempre, en cierta medida, el problema del coste, aunque como profesional no se tenga que pagar», explica. «Pero era algo psicológico: sabías que tenías que cambiar los carretes, que cada uno costaba un dinero y que después se tenía que editar todo. Como soy bastante frugal, no me gustaba pensar que estaba gastando película. Las cámaras digitales han cambiado todo esto. Ya no hay que preocuparse de si se gasta película o no. Esto permite correr unos riesgos que antes

Una foto mágica dentro del color de una flor. ¿De qué otro modo se puede explicar esta imagen? Una fotografía como ésta empieza como un experimento, y esto es algo que la fotografía digital estimula.

no hubiéramos corrido, y se puede jugar y experimentar libremente. Si a esto se le añade la información inmediata que ofrece la cámara, se obtiene una nueva manera de trabajar. Creo que la era digital cambiará la fotografía, y que todavía no hemos empezado a ver todos sus efectos».

Brandenburg también ve algún inconveniente: «Es tan fácil experimentar y probar cosas nuevas que me da miedo pensar lo que pueden llegar a hacer los fotógrafos jóvenes. Tendremos que esforzarnos en ser más creativos».

Brandenburg dice que la tecnología digital entraña algunos retos, como la edición de las imágenes y cómo ordenarlas, pero cree que no suponen una gran dificultad y que se acostumbrará. En su opinión, la tecnología digital ha marcado una gran diferencia a la hora de alcanzar nuevos niveles, tal y como se puede comprobar en su último libro, *Looking for the Summer*.

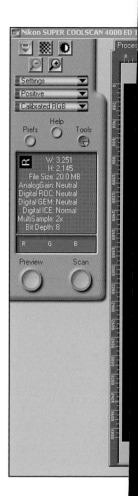

Cómo transferir imágenes digitales

LAS CÁMARAS DIGITALES están equipadas con algún dispositivo que permita transferir las fotografías al ordenador. Normalmente se hace mediante un cable, aunque algunas cámaras utilizan la tecnología por infrarrojos o inalámbrica. Sin embargo, las conexiones directas puede que no sean el mejor modo para transferir las imágenes al disco duro del ordenador. Mucha gente prefiere los lectores de tarjeta. Veamos los dos métodos.

Si se utiliza la cámara para la descarga de imágenes, lo único que hay que hacer es conectar el cable correcto al puerto adecuado del ordenador y al punto indicado de la cámara. Las conexiones USB son muy comunes y fáciles de utilizar. Los puertos FireWire se están empezando a utilizar con regularidad, y son muy rápidos.

Dependiendo de la cámara y de su software, puede que encuentre un programa que le ayude a transferir las fotografías al disco duro. Hasta aquí, lo único que les sucede a los archivos de imágenes digitales es que se copian de un lugar a otro. Sin embargo, hay que estar atentos a dónde van a parar estos archivos, ya que es uno de los aspectos con los que se suele tener dificultad: los archivos están en algún lugar del disco duro, pero ¿dónde?

Un modo más rápido y sencillo de transferir las imágenes es mediante el lector de tarjeta. Se trata de un dispositivo pequeño e independiente que se conecta al ordenador, con una ranura para la tarjeta de memoria de la cámara. Existen dispositivos que funcionan con un solo tipo de tarjeta de memoria y otros que pueden leerlas todas. Puede

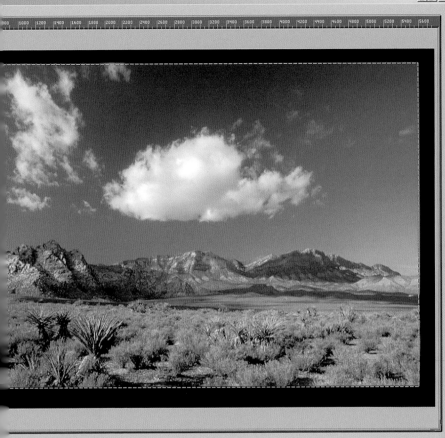

que sea necesario instalar un *driver* para este tipo de lector.

En El lector de tarjetas es fácil de usar y bastante asequible. Simplemente hay que extraer la tarjeta de memoria de la cámara e introducirla en la ranura. El ordenador reconocerá la tarjeta como una unidad más. Puede navegar por el sistema de archivos de su ordenador como lo haría con otros archivos, seleccionar todas las fotografías y copiarlas en una nueva carpeta. Es aconsejable crear esta carpeta previamente, para saber dónde guardar las imágenes. Así es más fácil mantenerlas en orden.

Aunque no tenga una cámara digital, puede beneficiarse de las herramientas de la fotografía digital. Puede digitalizar diapositivas, negativos o copias con un escáner. Esta imagen muestra la interfaz de un escáner de película y ofrece una vista previa de una diapositiva.

Algo parecido es el modo de transferir imágenes a un ordenador portátil o una PDA. Ambos funcionan muy bien para almacenar o revisar imágenes. Algunos portátiles y la mayoría de PDA disponen de ranuras para las tarjetas de memoria. El proceso de transferir las imágenes mediante estas ranuras puede ser muy rápido.

La mayoría de portátiles tienen ranuras para tarjetas de PC, que se utilizan para todo, desde los módems inalámbricos hasta como espacio adicional de almacenamiento. Puede adquirir adaptadores de tarjeta de memoria para que funcionen con estas ranuras para tarjetas de PC. Verá cómo el proceso es muy rápido. Si esta ranura está ocupada, puede seguir utilizando los lectores de tarjeta USB o FireWire.

Puede transferir las imágenes directamente desde la cámara (abajo) o bien desde un lector de tarjetas (derecha). Simplemente hay que extraer la tarjeta de memoria de la cámara e introducirla en el lector de tarjeta para poder transferir las imágenes de un modo sencillo y rápido.

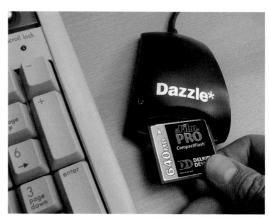

Lector de tarjetas de memoria Dazzle

Conexión directa al ordenador de la cámara Olympus

Almacenamiento portátil para trabajo de campo

No siempre podemos llevar un ordenador con nosotros. ¿Cómo se pueden entonces descargar las imágenes mientras trabajamos? Podría tener muchas tarjetas de memoria o bien comprar tarjetas con gran capacidad de almacenamiento. Pero si se encuentra de viaje, antes o después se quedará sin espacio para almacenar las imágenes.

Existen dos soluciones básicas para este problema:
1. Portátiles de tamaño reducido.
2. Dispositivos de almacenamiento digital de mano.

Los portátiles de tamaño reducido son una buena solución para los fotógrafos profesionales, siempre que tengan espacio para guardarlos. Existen unidades especialmente resistentes que están diseñadas para sufrir los malos tratos del trabajo de campo, y que no pesan más de un kilo. La ventaja de cualquier portátil es la capacidad de poder ver y ordenar las imágenes utilizando una pantalla de un buen tamaño.

Aún así, no hay nada mejor que los dispositivos de almacenamiento digital portátiles. Se comercializan bajo nombres como Nixvue o Digibin. Consisten básicamente en un disco duro pequeño, portátil y que funciona con batería, dentro de una caja con lector de tarjetas. Simplemente hay que introducirle

Consejo

Conecte un lector de tarjetas de memoria al ordenador para descargar las imágenes de forma fácil y rápida.

Con los dispositivos de almacenamiento portátiles se pueden descargar imágenes de las tarjetas de memoria mientras se trabaja. Esta grabadora de CD portátil guarda las imágenes en CD.

Grabadora de CD portátil EZDigiMagic

la tarjeta de memoria y las imágenes se transfieren inmediatamente al disco duro.

Puede crear carpetas para organizar los diferentes grupos de imágenes, y algunos de los dispositivos más modernos incluyen una pequeña pantalla LCD que permite visualizarlas. Estas unidades son fáciles de transportar, por lo que las puede llevar siempre encima. Debe tratarlas con cuidado, ya que son discos duros que se pueden estropear si sufren caídas. Existen algunas grabadoras de CD portátiles que le permiten transferir imágenes a un CD mientras trabaja.

Los reporteros gráficos tienen un trabajo añadido: deben enviar las imágenes al editor rápidamente. Lo que hacen es transferir las imágenes a un portátil con módem celular o bien a una PDA con dispositivos inalámbricos. Con la ayuda del programa de correo electrónico o de comunicación, y con la capacidad de proceso de la unidad, se envían las imágenes instantáneamente.

Esta tecnología ha supuesto una gran ventaja para los periódicos o las webs de noticias, que pueden ahora competir con la televisión a la hora de mostrar las últimas imágenes de algún acontecimiento.

Portátil Gateway

Mini disco duro Kangu
con lector de tarjet

Mini disco duro y lector de
tarjetas Archos Jukebox

El escaneado de la película

Puede apuntarse a la revolución digital aunque trabaje con película. Sólo hace falta convertir las fotografías (diapositivas, negativos y copias) en datos digitales para poderlas utilizar en el ordenador. Este proceso es el escaneado.

Como todo lo que hemos expuesto hasta ahora, el escaneado es un arte, y la práctica se traduce en mejores imágenes. Aunque el propósito de este libro no sea un análisis detallado de los métodos de escaneado, le ayudaré a iniciarse y a aprender las bases para poder escoger y utilizar un escáner.

Cómo escoger el escáner adecuado

Existen dos tipos básicos de escáner, los planos y los de película. Las diferencias entre estos dos tipos estaban bastante claras: los planos eran para copias y los de película, para diapositivas y negativos. Actualmente esta diferencia no es tan obvia. Los nuevos escáneres planos, con mayor resolución, obtienen escaneados excelentes tanto de negativos y diapositivas como de copias.

El **escáner plano** es, tal y como indica su nombre, una unidad plana con una tapa que cubre una superficie de cristal sobre la que se coloca la fotografía, diapositiva o negativo que se quiera escanear.

El **escáner de película** es más compacto, y tiene una ranura para insertar las diapositivas o los negativos. Ocupa menos espacio en el escritorio, y es ideal para negativos y diapositivas.

Todos los escáneres funcionan iluminando la fotografía. El sensor de imagen del escáner plano analiza cómo esta fotografía refleja la luz. Los escáneres de película y los planos con adaptador para transparencias captan la luz que pasa a través de la

Existen muchos dispositivos para descargar las imágenes mientras viajamos, desde los ordenadores portátiles a los discos duros independientes. Estos dispositivos permiten descargar las tarjetas de memoria para que pueda seguir trabajando sin limitaciones.

película. El sensor dispone de un conjunto de píxeles para identificar los detalles de la imagen, y el escáner y el ordenador se encargan de convertir los datos.

La **resolución** es la característica principal a tener en cuenta a la hora de comprar un escáner. Es una función directa del número de píxeles del sensor de imagen, y no, como suele creerse, la característica que define la calidad del escáner. Afecta principalmente al tamaño del escaneado. A mayor resolución, mayor será el archivo de imagen que obtendrá a partir del original.

Para producir una copia de un tamaño determinado necesitará un número de píxeles en el archivo de imagen. Esto es un punto crítico a la hora de escanear película. Necesitará una resolución alta para escanear el área de 35 mm, ya que los píxeles necesarios para producir una copia grande (de 20 x 24, por ejemplo) deberán concentrarse en esa área. Por ese motivo apenas encontrará escáneres de película con resoluciones menores de 2.400 ppp (puntos por pulgada). Esto se traduce en 2.400 píxeles a lo largo de los 2,5 cm de la película de 35 mm, de la cual se podría obtener en una ampliación de 20 x 24 si se convirtieran en una resolución de imagen común de 300 píxeles por pulgada (dpi).

Tenga en cuenta las siguientes consideraciones para todo tipo de escáneres: para escanear copias, con 1.200 dpi podrá escanear fotografías de 10 x 15 o más, y le permitirá obtener copias grandes (de 40 x 50). Para formatos de tamaño medio o grande de transparencias o negativos, podrá obtener copias de buena calidad con 1.200 o 1.600 dpi. Para diapositivas o negativos de 35 mm, necesitará como mínimo 2.400 dpi.

Algunos escáneres planos expresan su resolución con dos números, como 1.200 x 3.600. El primer número se refiere a la resolución óptica vertical del escáner, y es el más importante. El segundo número describe cómo el sensor pasa

sobre la imagen al escanearla. Encontrará también especificaciones que se refieren a una «resolución interpolada», pero se trata de una resolución producida informáticamente que no captura el detalle de la imagen igual que la óptica.

El **intervalo dinámico** o **densidad óptica** se refiere al modo en el que un escáner trata el detalle tonal del blanco al negro, con toda su escala de grises. Ésta es una parte muy importante en el escaneado y puede tener una influencia sustancial en la calidad de la imagen. Sin embargo, resulta difícil para los fabricantes incorporar un intervalo dinámico alto (conocido como Dmax) en los escáneres.

Cuanto mayor sea el número Dmax, mejor, hasta cierto punto. El intervalo máximo (el de las diapositivas) es de 4,0, de modo que las cifras altas suelen ser más bien teóricas o un elemento de marketing. Además, los números no son lineales. Un intervalo

El escáner ofrece nuevas posibilidades para la fotografía digital. Permite digitalizar las imágenes nuevas o antiguas que se tomaron con película, como esta diapositiva de hace 20 años, para poderlas procesar en el cuarto oscuro digital.

Consejo

Al escanear, utilice la mayor resolución o tamaño de imagen que crea necesario para cada foto. Más tarde podrá ajustar el tamaño de la imagen en caso de querer reducirlo.

de 3,2 parece cercano al de 3,4; sin embargo, se trata de escalas logarítmicas, de modo que cada décima es en realidad una potencia de 10.

Las diapositivas y las transparencias requieren escáneres con una densidad óptica mayor debido a la gran cantidad de detalle que ofrecen, desde las zonas claras de la película a las oscuras. Para obtener un buen escaneado de sus diapositivas, busque un Dmax de 3,4 a 3,6, o mayor.

Los negativos requieren valores menores ya que la capa anaranjada de la película reduce la densidad real de ésta. Un escáner con un Dmax superior a 3,2 será suficiente. También las copias necesitan una densidad óptica menor, y tienen suficiente con escáneres de 3,2 o más.

La **velocidad** es uno de los factores que más influyen en el precio de un escáner. Los escáneres más económicos suelen ser también los más lentos, aunque los de alta resolución pueden ser también lentos debido a que recogen muchos más datos. Si va a utilizar mucho el escáner, el coste adicional puede valer la pena.

La **conexión** de un escáner al ordenador puede afectar a su velocidad, precio y al modo de utilizarlo. Actualmente existen dos tipos de conexión: por USB y por FireWire. El sistema USB es el más común, pero el FireWire es bastante más rápido.

¿Escáner plano o de película? Si trabaja con copias, la elección es clara, ya que sólo podrá utilizar el escáner plano. Sin embargo, si utiliza película tendrá que evaluar qué resolución necesita y cuál es la densidad óptica que le ofrece el escáner. Encontrará escáneres planos que compiten con los de película para trabajar con diapositivas y negativos. Para películas de formato medio y grande, la mejor opción es, probablemente, el escáner plano, ya que puede obtener imágenes de gran calidad a un precio más económico que si tuviera que comprar un escáner de película adecuado para estos formatos.

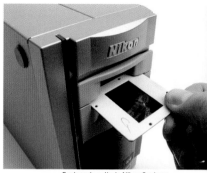
Escáner de película Nikon Coolscan

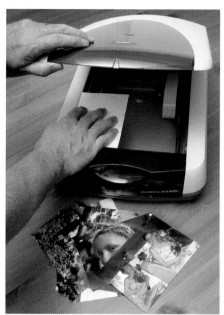
Escáner plano Epson Perfection

Algunos escáneres planos (izquierda) pueden escanear tanto copias como película con la resolución adecuada, pero son los únicos que pueden escanear las copias en papel. Los escáneres de película (arriba) están diseñados para obtener la mejor calidad de diapositivas y negativos.

Escaneado de fotografías o de película

Si solamente dispone de una copia en papel de una imagen, lo más probable si está trabajando con fotografías antiguas, no tiene alternativa: tiene que escanear la fotografía.

Sin embargo, si quiere obtener la máxima calidad de una foto, escanee el negativo, la diapositiva o la transparencia siempre que le sea posible. El negativo es lo que le ofrecerá mayor calidad, y lo que ofrece mayor nitidez y calidad tonal.

Este aspecto es fundamental al contemplar una copia obtenida a partir de la película. Una buena copia ofrecerá un detalle tonal del blanco al negro de 50:1, lo que significa que podría apreciar 50 cambios de tono. Sin embargo, el negativo suele tener un detalle de 500:1. Esto supone gran detalle de tono y color que no se aprecia en la copia, pero que sí está en el negativo, y por lo tanto puede recuperarlo al escanearlo.

Las bases del proceso de escaneado

Para poder entender el proceso de escaneado es necesario que recuerde que se trata de un arte y, como tal, obtendrá mejores resultados cuanto más practique. Estos pasos le ayudarán a mejorar su arte.

1. Limpie el escáner. Todo lo que no limpie, aparecerá en el archivo de imagen y supondrá más trabajo después.

2. Limpie las películas o las copias. El polvo puede suponer un problema para la película, con lo que deberá ir con cuidado. Los cepillos de pelo de camello (que no deben tocar su piel para que no se manchen), los cepillos antiestáticos de aire comprimido (no sacuda la botella ya que podría escaparse el propelente y dañar la película) y los limpiadores de película son buenos accesorios que deberá tener cerca del escáner. Las fotografías se pueden limpiar con cepillos y aire comprimido.

3. Haga un escaneado previo como prueba. Le permitirá comprobar cómo queda la imagen al aplicar los valores básicos del escáner. También podrá asegurarse de que los valores de la resolución son correctos y de que van a aplicarse las características especiales, como el Digital ICE (un control para eliminar los efectos del polvo o los rasguños del original). Si el escaneado previo da buen resultado, puede indicar al escáner que realice un escaneado completo.

4. Si el escaneado previo no sale como esperaba, tendrá que ajustar los valores. Algunos fotógrafos creen erróneamente que el escaneado no es demasiado importante ya que se puede retocar la imagen con Photoshop. Sin embargo, ésta es una mala costumbre por dos motivos:

a. Sólo se pueden retocar los datos de un archivo de imagen si se han obtenido al escanear dicha imagen. El software no puede hacer un trabajo mejor que el del escáner, pero si la imagen original contiene más información el escáner sí puede realizar un trabajo mejor.

b. Los retoques que haga a una imagen una vez esté introducida en el ordenador cambian los píxe-

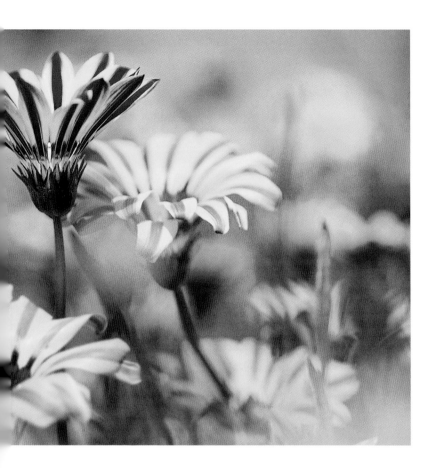

les y pueden llegar a reducir la calidad de la imagen. Los cambios que pueda hacer al escanear afectan al modo en el que el escáner ve la imagen, y lo traduce a píxeles, de modo que éstos no resultan perjudicados.

5. Compruebe que la imagen obtenida con el escáner es la que estaba buscando. El mejor escaneado es aquél con el que obtiene un archivo de imagen que pueda utilizar según le convenga.

6. Si el resultado es correcto, guárdelo.

En ocasiones preferirá que sea un laboratorio quien le escanee las imágenes, ya sea porque no tiene tiempo, porque necesita archivos de mayor tamaño o calidad del que le puede ofrecer el escáner o, simplemente, porque no dispone de escáner.

Para obtener un buen escaneado es necesario que utilice los controles del escáner para conseguir un mayor detalle tonal y de color de la imagen. Este detalle no podrá obtenerlo en el cuarto oscuro digital si no lo ha conseguido al escanear la imagen.

Cómo proteger sus imágenes

Tanto si escanea sus imágenes como si las obtiene con una cámara digital obtendrá archivos de datos de imagen que tendrá que proteger. Debe asegurarse de que puede recuperar sus fotos cada vez que las necesite y de que no les sucede nada. Es muy descorazonador tener una serie de fotografías en el disco duro y que éste falle.

Además, con los archivos digitales hay que procurar que se mantengan intactos para que siempre se abran correctamente. Es importante tener en cuenta este aspecto, ya que las fotografías que se

Protegerá sus imágenes si las guarda separadas de su ordenador. Un disco CD-R, DVD-R o DVD +R le permitirá conservar sus imágenes en caso de que su disco duro falle.

guardan en una tarjeta de memoria o un disco duro están en soporte magnético, y se deterioran con el tiempo. Vale la pena guardar las imágenes en soportes no magnéticos.

Uno de los métodos más utilizados por los fotógrafos son los CD grabables (CD-R). Se trata de un medio óptico de almacenaje y su esperanza de vida es de 50 a 100 años si el CD es de buena calidad (utilice discos para archivo o de larga duración).

Después de trabajar con la cámara digital, puede copiar inmediatamente todos los archivos no modificados en un CD. Son casi como los negativos de archivo, y siempre podrá recuperarlos. Guarde el

CD en un lugar seguro y haga copias de seguridad para el trabajo importante.

Los CD regrabables (CD-RW) no deberían ser utilizados para guardar imágenes de forma segura. Están diseñados para poder eliminar y regrabar archivos, lo que significa que es un medio que está pensado para ser modificado. Esto es precisamente lo último que queremos a la hora de guardar nuestras imágenes importantes.

El DVD se está convirtiendo rápidamente en otro medio de almacenaje óptico importante. Las unidades de DVD también aceptan CD, pero la ventaja del DVD es el espacio de almacenamiento. Se pueden grabar aproximadamente 700 MB de datos en un CD, mientras que un DVD puede contener hasta 4,2 Gb de datos.

Cómo encontrar las fotos en el ordenador

Encontrar las fotografías después de haberlas guardado siempre ha supuesto un reto para los fotógrafos. Tanto para fotógrafos profesionales que manejen miles de diapositivas, como para los aficionados con una caja de zapatos llena de fotografías. Tener las imágenes ordenadas y poder acceder a ellas no es tarea fácil.

La tecnología digital no elimina el problema, pero abre nuevas posibilidades que facilitan el proceso.

Para empezar, es necesario encontrar el modo de ver las imágenes de forma rápida y fácil en el ordenador. Windows XP dispone de una opción para poder ver las vistas en miniatura. Esta opción permite ver todos los archivos de fotografía como pequeñas imágenes. Abra la carpeta adecuada en el Windows Explorer, pulse «Ver» y elija «Vistas en miniatura».

Aunque es práctico, el explorador de Windows XP es bastante limitado y no es aplicable a los ordenadores Mac. En mi opinión, todos los fotógrafos necesitan un explorador de imágenes como el ACDSee (www.acdsystems.com) o CompuPic (www.compupic.com).

Estos programas funcionan tanto en Windows

Consejo

Compre los mejores CD/DVD grabables. Busque el distintivo de larga duración para asegurarse de que los datos de imagen se mantendrán estables.

como en Mac (la versión de ACDSee para Windows es algo más avanzada que la versión para Mac, pero eso no ocurre con CompuPic). Éstas son sus funciones básicas:

1. Pueden modificar el tamaño de las vistas en miniatura según le convenga.

2. Pueden ampliar las imágenes para visualizarlas pulsando dos veces sobre la vista en miniatura.

3. Los programas ofrecen varias posibilidades de clasificación de imágenes (por ejemplo, por fecha).

4. Las imágenes se pueden arrastrar a otras carpetas.

5. Se pueden añadir datos claves a los nombres de los archivos para facilitar su búsqueda.

6. Los meta datos de las imágenes (información especial de los archivos, como la velocidad de obturación o los puntos f de la cámara digital) se pueden ver de forma rápida y fácil.

7. Se pueden imprimir índices de las imágenes de cualquier carpeta, con el tamaño adecuado y el título.

Estos programas le permiten establecer un sistema de archivo muy visual y simple. Para hacerlo, siga estos pasos:

1. Cree una carpeta de fotografías principal en el disco duro. Recuerde que el disco duro es como un archivador electrónico. Esta carpeta puede contener fotos de un año determinado. Lo que necesita es crear un espacio donde buscar las fotografías, ya que todo irá a parar allí, ya sean dos fotos o dos mil.

2. Cree carpetas específicas dentro de la principal para descargar las imágenes de la cámara. Los nombres de estas carpetas deberán permitirle reconocer su contenido. Puede utilizar fechas («Fotos digitales marzo»), por viaje («Fotos Yosemite agosto»), por acontecimiento («Fiesta jubilación papá»), etc.

3. Utilice el explorador para ver todas las fotografías y borrar las que no quiera. También puede cambiar el nombre de las imágenes de la carpeta para que tengan más significado que la identificación de números y letras de la cámara.

Consejo

Utilice un explorador de imágenes que le permita ver todas las fotografías en miniatura para visualizarlas y clasificarlas fácilmente. Las fotografías se pueden eliminar, copiar o renombrar.

4. Imprima índices que muestren todas las imágenes que contiene la carpeta. Indique en el índice el nombre de la carpeta y de las imágenes. De este modo tendrá una referencia visual excelente que puede guardar en un archivo o una libreta.

5. Copie esta carpeta en un CD-R para que sus fotografías estén protegidas mediante una copia de seguridad.

6. Cree una nueva carpeta de nombre «Recopilación». Dentro de esta carpeta cree otras con nombres adecuados según el tipo de fotografía: «Flores», «Paisajes», «Familia», etc. Seleccione las fotos de los archivos originales que encajen en estas categorías y cópielas en la carpeta recopilatoria. Esto le permitirá crear carpetas de temas específicos con imágenes duplicadas.

7. Puede crear subcarpetas para las fotografías que haya retocado en el cuarto oscuro digital.

8. Con estos programas también puede añadir palabras clave a sus archivos de modo que le resulte fácil buscar tipos específicos de imágenes.

Los exploradores avanzados le permiten ver las imágenes como si fueran diapositivas sobre una mesa de luz. Puede ordenar las fotografías según muchos criterios, ver determinadas imágenes en mayor tamaño y establecer un sistema de archivo.

MICHAEL MELFORD
Implicar al sujeto

Cortesía de Michael Melford

COMO FOTÓGRAFO ESPECIALI-
ZADO en fotografiar gente,
Michael Melford sabe que
conseguir que alguien se
relaje y se sienta cómodo
delante de la cámara puede
suponer un reto. Las cámaras
digitales le ayudan a interac-
cionar mejor con todo tipo
de sujetos.

El motivo es la imagen
instantánea que aparece en la
pantalla LCD. Los fotógrafos
pueden tomar las fotografías
y enseñárselas a sus sujetos, que enseguida pueden
comprobar que no se les está ridiculizando, con lo
que empiezan a confiar en el fotógrafo.

«La gente que no te conoce suele tener reparos
a la hora de que se les fotografíe», dice Melford.
«Puede que te permitan hacer una foto si insistes,
pero ya está. Ahora, al hacer una fotografía, la pue-
den ver inmediatamente y se dejan hacer más. Te
cogen confianza y se interesan por el proceso. Se
convierte en una buena manera de implicar a los
sujetos mientras se les fotografía».

Una de las grandes ventajas de la fotografía
digital es que se puede comprobar rápidamente si
la foto vale o no. Esto funciona muy bien con gente
que no está acostumbrada a que se les fotografíe.
Se cansan y se impacientan con los fotógrafos que
hacen muchas fotos extra para asegurarse de que
obtienen lo que buscan, como normalmente se
hace si se trabaja con película.

Michael Melford es
conocido por su habili-
dad para hacer que los
sujetos se relajen
frente a la cámara.
Cree que la cámara
digital le ayuda. Estos
jóvenes de San Diego
estaban incómodos al
principio, y puede que
en el pasado sólo le

hubieran permitido hacer un par de fotografías. Con la pantalla LCD de las cámaras digitales, Melford les podía enseñar los resultados de su trabajo. El grupo se relajó e incluso se involucró en la sesión.

«Con la película había que medir la luz, hacer Polaroids y esforzarse por conectar para lograr la fotografía», dice Melford. «Ahora, desde la primera foto sabes que todo funciona. Esto supone una gran ayuda cuando se trabaja con luz estroboscópica o con fuentes de luz cambiantes. Después de una sola foto, ya sabes qué es lo que quieres cambiar. Lo haces, y ya está. Te ahorras mucho tiempo y estrés».

Una acción rápida.
¿Funcionó? ¿Era una
imagen a desechar?
Michael Melford utilizó
una cámara digital, y
por eso supo inmedia-
tamente que la compo-
sición y la silueta
borrosa del niño
(lograda con una velo-
cidad de obturador
baja) era justo lo que
buscaba.

Michael Melford lleva ya algunos años traba-
jando con cámaras digitales, pero el primer gran
proyecto profesional que llevó a cabo solamente
con cámaras digitales fue un reportaje sobre San
Diego para *National Geographic Traveller* a princi-
pios de 2000. Acostumbrado a utilizar una cámara
de formato medio para su trabajo profesional, para
este proyecto utilizó una Contax 645 con una
Kodak digital de repuesto. Ahora utiliza principal-
mente la Canon EOS 1Ds. «Suelo utilizar bastante
el gran angular, y por eso para mí es importante

contar con el sensor de 35 mm de la 1Ds», explica. El tamaño del sensor de la mayoría de las reflex digitales suele ser menor, por lo que el angular es más limitado y no se puede sacar todo el partido al objetivo.

Melford comenzó a trabajar con la tecnología digital tras participar en un curso de Photoshop hace unos diez años. Sin embargo, no se considera un usuario experto. «Me ha costado diez años sentirme cómodo con el ordenador», explica, y añade que cuenta con un gurú informático, Don Landwherle, para muchos de los detalles técnicos.

Este hombre, un artista callejero de San Diego, se mostraba reacio a que lo fotografiaran. Sin embargo, al ver lo que Melford quería hacer con la imagen, cooperó para lograr este imponente retrato.

Para Melford, el mayor reto que plantea la fotografía digital es la edición y la organización de las fotografías en el ordenador, y aprender a conseguir que las imágenes digitales resulten como él espera según su experiencia previa con película. «En algunos aspectos, las imágenes digitales son mejores que las de película, ya que ofrecen más detalle tonal», dice. «Sin embargo, al imprimirlas no siempre consigo el resultado que buscaba. En mi opinión, el proceso de impresión es duro… es un aprendizaje para todos nosotros.»

En general, a Melford le entusiasma la nueva tecnología, ya que le hace sentir como si estuviera descubriendo la fotografía de nuevo. «Me siento como un niño en una tienda de caramelos, con tantas cosas nuevas cada día», añade. «La calidad es fantástica. La fotografía sigue siendo clave: la visión del fotógrafo es lo más importante. ¡Pero creo que a mi mujer le empieza a molestar que me pase tantas horas frente al ordenador!»

Herramientas del cuarto oscuro

Cuando los ordenadores se convirtieron en pequeños laboratorios visuales, eran muy caros. La tecnología empezó a tener un uso comercial gracias a los artistas publicitarios, que solían hacer todo tipo de cosas con las imágenes.

Por este motivo surgieron todo tipo de mitos y miedos en torno a los ordenadores. Se decía que un ordenador podía obtener una fotografía fantástica a partir de una imagen mediocre, o que existían programas que permitían a los aficionados realizar fotografías dignas de profesionales, o bien que los ordenadores restaban veracidad a las fotografías (a pesar de que nunca se ha necesitado un ordenador para hacer que una fotografía «mienta»), incluso que la fotografía tradicional era más fiel a la realidad (con un ordenador podemos conseguir que las imágenes se aproximen mucho más a la vida real). La lista sigue y sigue.

Lo que están descubriendo los fotógrafos es que un ordenador es una herramienta interesante que ofrece resultados parecidos a los del cuarto oscuro tradicional y que permite obtenerlos de un modo más fácil, rápido, económico y seguro prescindiendo además de los productos químicos tóxicos. Además, no hace falta encerrarse en un cuarto oscuro durante horas. El cuarto oscuro digital no consiste en cambiar el aspecto del mundo mediante fotografías chocantes, sino en hacer que estas fotografías tengan mayor capacidad de comunicación. No se trata de convertir las fotografías mediocres en buenas, sino en sacar el mayor partido a las buenas fotografías.

Se puede aprender mucho sobre qué es lo que se puede hacer en un cuarto oscuro digital mirando los libros de los maestros de la fotografía en blanco y negro, como *El negativo*, *La copia* o *Examples – The Making of 40 Photographs*, de Ansel Adams. También puede revisar los trabajos de W. Eugene Smith, un reportero gráfico que consiguió que las imágenes lograran comunicar al máximo gracias a un gran trabajo en el cuarto oscuro.

Las imágenes en color apartaron a la fotografía de sus raíces tradicionales. Los fotógrafos de blanco y negro sabían que una copia de un negativo solía

El cuarto oscuro digital ofrece muchas posibilidades, desde la precisión periodística a imágenes de fantasía. Incluso cambios tan simples como éstos de exposición, contraste y color, pueden tener un gran efecto sobre una imagen.

Ordenador Windows, de IBM

ser una representación pobre de nuestra manera de ver el mundo. Al tomar una fotografía, tendemos a enfocar la visión en una parte de la escena, y nuestra visión periférica capta sólo los elementos visuales generales que la rodean. Sin embargo, la fotografía enfatiza todos los elementos de una escena. En el cuarto oscuro, maestros como Adams y Smith utilizaban técnicas como la subexposición y la sobreexposición para controlar el modo en el que el público miraba una fotografía.

Cuando empezó a utilizarse el color, los fotógrafos de revistas usaban diapositivas. Los que intentaban obtener copias en color tenían dificultades. Muchos renunciaron al revelado por ser demasiado difícil, tóxico e improductivo. Partiendo de la premisa de que era difícil obtener buenas copias en color se pasó a creer que no era posible imprimir imágenes en color, y esto provocó que se creyera que las diapositivas en color eran imágenes finales de la realidad que no se podían alterar.

El cuarto oscuro digital ha cambiado todo esto. Gracias al ordenador, los fotógrafos pueden retocar las imágenes con más control y precisión. Además, el cuarto oscuro digital tiene capacidad para hacer desde simples retoques hasta complicadas fotoilustraciones.

Qué se necesita en un cuarto oscuro

Se habla mucho sobre cuáles son los requisitos básicos que debe tener un ordenador para poder trabajar con imágenes digitales. Aunque esta información sea correcta, puede llevar a confusión, ya que cualquier ordenador relativamente nuevo puede utilizarse para trabajar con fotografías. Sin embargo, las siguientes características pueden hacerle el trabajo más fácil.

La **RAM** (memoria de acceso aleatorio) es la característica principal para el proceso de las imágenes; es la memoria activa que el ordenador utiliza para trabajar. Puede que gane uno o dos segundos si compra un ordenador con un procesador de gran capacidad, pero el tiempo de trabajo se verá mucho más afectado si no dispone de la suficiente RAM.

El mínimo necesario son 128 MB, aunque es recomendable un mínimo de 256 MB. La mayoría de fotógrafos utilizan 512 MB o más. Compre tanta RAM como le sea posible.

También necesitará un software para procesar las imágenes, algunos *plug-ins* y un explorador. Las propiedades del explorador del programa de proceso de imágenes son útiles pero no pueden reemplazar la comodidad y la potencia de un explorador independiente. Los *plug-ins* que nos interesan son programas especializados que funcionan dentro de otros programas.

Existen muchos tipos de programas para procesar imágenes. Adobe Photoshop es uno de los mejores para trabajar con fotos, lo cual no significa que sea el mejor para cada fotógrafo. Tiene muchos accesorios que son perfectos si se necesitan, o una pérdida de tiempo y dinero en caso contrario.

Adquiera un programa que le permita hacer lo que necesita y que ade-

Tanto los ordenadores Windows como Mac son adecuados para los fotógrafos. La calidad de la imagen no se ve afectada por esta elección. Lo mejor es elegir la plataforma con la que también trabajen nuestros amigos o compañeros, para poder tener apoyo en caso de dudas o problemas.

Ordenador Apple iMac

Pantalla CRT ViewSonic

La pantalla CRT están-
dar (arriba) es más
voluminosa que una
pantalla LCD (abajo).
Actualmente, las pan-
tallas CRT son más
fáciles de controlar en
cuanto a color y con-
traste que las LCD, a
menos que éstas sean
muy caras.

Pantalla LCD de IBM

más incluya las características que mencio-
naremos en este capítulo. Éstos son algunos
de los mejores programas de imágenes:

Adobe Photoshop es un programa mag-
nífico que incluye todas las características
necesarias para hacer cualquier cosa. Sin
embargo, por este mismo motivo puede
resultar difícil de manejar (Mac y Windows).

Adobe Photoshop Elements incluye
muchas de las herramientas principales del
Photoshop. La interfaz es más intuitiva y
específica para fotógrafos, y se diseñaron
más ayudas para que fuera más fácil de utili-
zar (Mac y Windows).

Jasc Paint Shop Pro es el programa que ofrece
más características por su precio. Compite con
Photoshop en cuanto a los controles, pero la inter-
faz es menos atractiva. Sin embargo, los elementos
que aparecen en la interfaz y dónde aparecen son
totalmente personalizables (Sólo para Windows).

Ulead PhotoImpact incluye una paleta especial
de efectos fotográficos además de los controles
principales. Incorpora algunos de los mejores efec-
tos especiales y de texto sin que sean necesarios
demasiados *plug-ins* (Sólo para Windows).

El monitor del ordenador es muy impor-
tante para obtener los mejores resultados. Se
está prestando mucha atención a la pantalla
LCD plana, y está muy de moda. Sin
embargo, puede que no sea la mejor pantalla
para nosotros. A pesar de ser más volumi-
nosa, la pantalla CRT tradicional ofrece más
posibilidades de ajuste de color y tiene un
intervalo tonal más amplio que el de las pan
tallas LCD, tiene mejores ángulos y es más
barata para la misma calidad fotográfica.

Las pantallas LCD económicas no tienen
buenos ángulos (el color y el tono cambian
cuando mueve la cabeza), y sus pantallas
contrastadas no ofrecen todos los detalles de
una imagen. Probablemente esto cambiará

en un futuro. Vale la pena adquirir una pantalla grande. Como mínimo, recomiendo una CRT o una LCD de 17 pulgadas como mínimo.

Es indispensable que disponga de un disco duro de gran capacidad (mínimo de 20 GB) para sus imágenes. Dos discos duros le ofrecerán mayor protección. También es necesaria una unidad óptica para hacer copias de seguridad de los archivos y transferir imágenes.

Los puertos USB y FireWire son los puntos de entrada y salida de las fotos al ordenador. El USB, ya sea de tipo 1.0 o 2.0, se ha convertido en una necesidad, ya que muchos periféricos utilizan este tipo de conexión. El tipo 2.0 es algo más rápido. FireWire es una conexión de alta velocidad, pero le servirá de poco si ninguno de sus periféricos la utiliza.

Los lectores de tarjeta y los escáneres, de los que se tratará en el último capítulo, son partes muy importantes del sistema. De las impresoras también se hablará más adelante.

Las claves para trabajar en el cuarto oscuro digital

Muchos fotógrafos han intentado trabajar con programas de proceso de imágenes tales como Adobe Photoshop y han encontrado el proceso difícil, intimidante y pesado. Uno de los motivos es que las instrucciones de los libros o las clases utilizan un enfoque incorrecto para los fotógrafos: se centran en el software, y no en la fotografía.

La fotografía «manda». Es importante recordarlo. Si es el software el «protagonista», no nos centramos en las imágenes, sino en aprender y memorizar todas las funciones del programa. Muchos fotógrafos han aguantado clases en las que se les hablaba de selecciones y capas incluso antes de que se plantearan para qué querían aprenderlo. Esto se debía básicamente a que al profesor le parecían elementos esenciales de Photoshop.

Como fotógrafo, conoce sus fotografías y sabe lo

que quiere obtener de ellas. Seguro que no conoce todo lo que puede hacer con una imagen en ese programa, pero eso es menos importante que el motivo por el cual tomó la foto. Eso sólo lo sabe usted, y es lo que le guiará por un camino firme y creativo sin obsesionarse con la tecnología incluso a través de Photoshop.

Algo que no suele decirse es que no es necesario conocer a la perfección un programa para poderlo utilizar efectivamente y que resulte una buena inversión. Recuerde que Ansel Adams realizó su magnífico trabajo con muy pocos controles. Hacía sus fotografías más claras o más oscuras, ajustaba el contraste, y controlaba la exposición y el contraste de áreas pequeñas.

Otra de las ideas básicas a la hora de utilizar el cuarto oscuro digital es que hay que experimentar sin miedo. Hasta ahora los fotógrafos tenían que pagar un precio por experimentar, y por eso algunos se volvieron muy prudentes y siguen comportándose igual en el cuarto oscuro digital. Recuerde que hay muy pocas cosas que puede hacer con una imagen digital que no se puedan deshacer. Déjese ir, y no tenga miedo de experimentar.

Este enfoque le ayudará también a trabajar con elementos del programa que no conozca. Abra el control, arrastre los reguladores hacia ambos extremos, y enseguida verá qué es lo que sucede cuando el programa previsualiza los efectos. Una vez obtenga un resultado que le guste, pruebe a activar y desactivar la opción de previsualización para ver cómo queda la foto con y sin el efecto. Esto le permitirá comparar las versiones y aprender el control rápidamente.

Existe una técnica muy simple para hacer retoques usando los valores extremos. Pruebe a abrir una foto y cualquier herramienta de retoque del programa. Aplique los valores extremos de esta herramienta aunque la foto no quede bien.

Utilizando los valores extremos de los reguladores (página siguiente) para retocar las fotografías, aprenderá rápidamente qué hacen los controles y cuánto puede ajustarlos. No dañará la imagen. Los cambios pequeños pueden confundirle al principio y engañar a la vista.

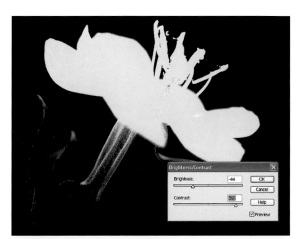

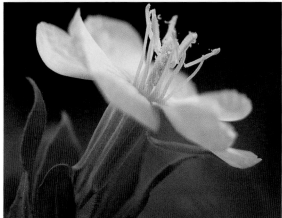

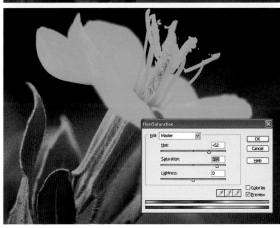

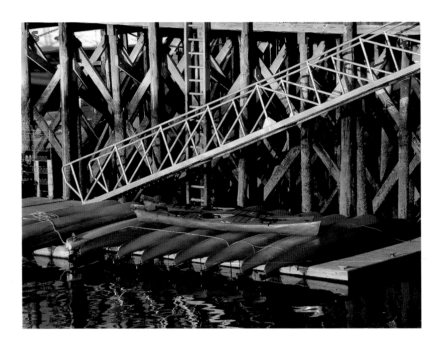

La fotografía de arriba procede directamente de la cámara. La de abajo, del cuarto oscuro digital. Unos pequeños ajustes (control de la exposición general, ajuste de colores y recortar) revelaron las cualidades reales de la escena.

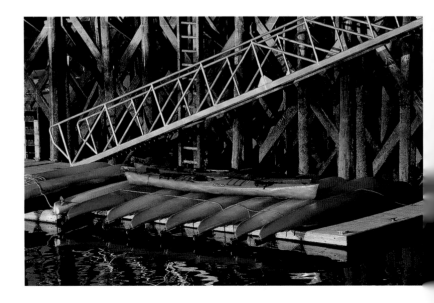

Si utiliza los extremos, no deberá recordar hacia qué lado debe mover el control. Simplemente muévalo hacia una de las direcciones, y a partir de ahí ajústelo hasta obtener un buen efecto. De este modo realizará el retoque de una forma más rápida y precisa que si lo hubiera intentado en pequeños aumentos.

Finalmente, fíjese en la barra de herramientas. Los menús están organizados de forma lógica. Abra todos los menús para hacerse una idea de dónde están situados los diferentes tipos de controles. Si alguno le resulta interesante, pruébelo, ¡no le va a costar nada! Si no le funciona, cancele el efecto o deshágalo, de este modo volverá al mismo punto donde había empezado.

El proceso del cuarto oscuro digital

Hay cinco pasos básicos para trabajar con imágenes en el cuarto oscuro digital. Es evidente que se puede y se podrá tratar de muchas formas, pero si sigue este proceso como guía de trabajo podrá tener sus fotografías al día.

1. Ajuste la exposición general (brillo y contraste).

2. Controle el color general.

3. Aísle zonas de la imagen para retocar su brillo y contraste.

4. Aísle zonas de la imagen para corregir su color.

5. Finalice el proceso (controle la nitidez y prepare la imagen para imprimir o para guardar).

Este libro no puede cubrir todas las opciones que ofrecen los programas de proceso de imágenes en estas áreas. Por ese motivo repasaré los retoques básicos utilizados por los fotógrafos que ofrecen grandes posibilidades para sus fotos. Puede aprender sólo éstos y obtendrá un gran control de sus imágenes.

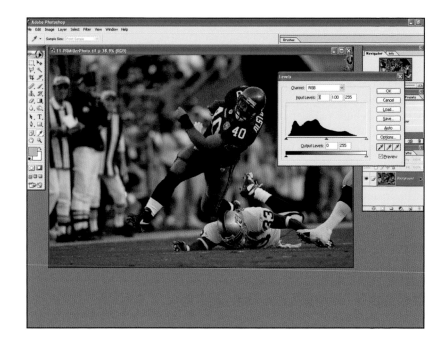

El control de la exposición general 1: Niveles e histograma

El principal control de brillo y contraste que debe conocer quien trabaje con un programa de proceso de imágenes es el de Niveles, con su histograma asociado. Esta función le permite ajustar las zonas más claras, los tonos medios y las zonas más oscuras individualmente.

Por desgracia, al abrir el control Niveles aparece un gráfico, lo cual desanima a muchos fotógrafos. Este control alberga una herramienta excelente. Para empezar deberá tener algunas nociones del histograma. El gráfico muestra los píxeles por nivel de brillo, con el negro a la izquierda y el blanco a la derecha (los reguladores en forma de triángulo situados debajo son de color blanco y negro como recordatorio). La mayoría de imágenes requieren un rango tonal que empiece en el negro y termine en el blanco para dar el mejor resultado.

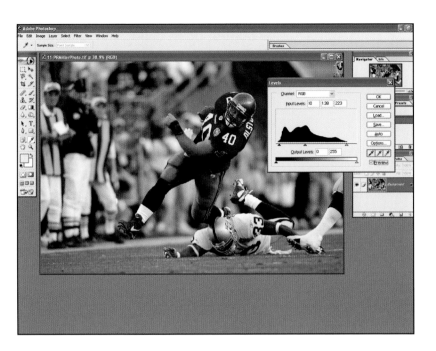

Si la parte izquierda del histograma presenta un espacio vacío, significará que la fotografía es pobre en negros. Si el espacio está en la parte derecha, la foto será pobre en blancos. Si los espacios están en ambos lados, la foto será floja en blancos y negros, lo cual suele significar que la realizó en condiciones de contraste pobres.

Ajuste los valores de negros y blancos. Arrastre el regulador negro desde la izquierda hasta que esté debajo del principio del histograma (puede adentrarse más en la zona derecha para obtener tonos más oscuros). Arrastre después el regulador blanco de la derecha hacia la izquierda hasta que esté justo debajo del inicio del histograma. Lo más probable es que su imagen ya sea mejor. También es probable que sea algo oscura o algo clara. Mueva el regulador gris a la derecha o a la izquierda hasta que la imagen presente el brillo correcto. Puede forzar los niveles de blanco y negro con propósitos creativos.

El resto de opciones de este cuadro se pueden ignorar. Los cuentagotas se utilizan para determinar puntos blancos o negros, pero son difíciles de manejar.

Los niveles y su histograma asociado le permiten pulir la exposición y el contraste de una foto. La clave para utilizarlos consiste en la posición de los controladores izquierdo (negro) y derecho (blanco).

Peter Read Miller

El control de la exposición general 2: Curvas

Hay dos aspectos importantes que debe conocer sobre la herramienta Curvas. Ofrece funciones muy útiles si dedica tiempo para aprenderlas, y muchos fotógrafos realizan un gran trabajo en el cuarto oscuro digital sin llegar a utilizar esta herramienta. Aunque esto sea casi una herejía para los monstruos de Photoshop, es cierto: los fotógrafos pueden realizar gran cantidad de ajustes y control sin utilizar Curvas.

La herramienta Curvas permite aislar los controles de brillo y contraste con más flexibilidad que Niveles. Sin embargo, utiliza una interfaz muy diferente: una línea diagonal sobre una cuadrícula. Si coge la línea con el cursor la podrá mover hacia arriba (izquierda) o hacia abajo (derecha), lo que causará que se curve y cambiará los tonos de la foto. Las zonas oscuras de la imagen se reflejan en la parte inferior de la línea, mientras que las partes claras se reflejan en la parte superior. Si mueve la

El control Curvas le permite ajustar diferentes tonos de una imagen. Una curva poco acentuada crea menos contraste (izquierda), mientras que una curva pronunciada aumenta el contraste (derecha).

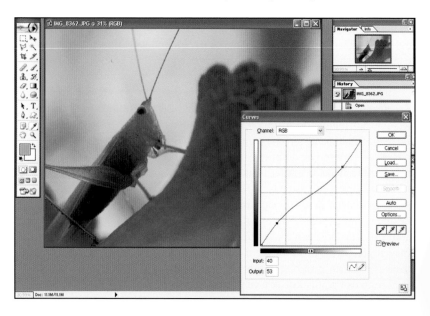

línea hacia arriba, la imagen se vuelve más clara, y si la mueve hacia abajo se vuelve más oscura.

El cambio más importante ocurre cuando coge la línea, y los ajustes se llevan a cabo de forma gradual a través de todo el intervalo de la curva. Este cambio gradual es una característica muy importante, especialmente al trabajar con fotografías que requieren muchos ajustes para ciertos tonos. Para aislar el control para ciertas áreas tonales, puede añadir (pinchando con el ratón) puntos de anclaje a la línea. Al mover uno de los puntos, los otros permanecen anclados. Puede incluso añadir muchos puntos de anclaje a lo largo de toda la línea para limitar los ajustes a un área tonal muy reducida. Esto puede resultar un gran medio para realizar ajustes. Por ejemplo, puede aislar los cambios para las zonas oscuras de una imagen.

Cuanto más empinada sea la curva, mayor será el contraste, y si la curva es más plana el contraste disminuirá. Para favorecer los negros, marque un punto en la parte inferior de la curva y muévalo gradualmente a la izquierda para oscurecer la imagen. Coja la línea superior y muévala hacia la izquierda para aclarar los brillos.

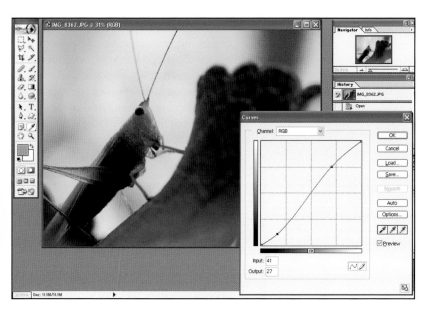

El control del color 1: Tono/Saturación

Actualmente, el color es una parte muy importante de la fotografía. Puede controlar el color de una imagen, bien haciendo ajustes a los tonos que no sean adecuados o cambiando el color de la camiseta de alguien. En este libro trataremos sobre cómo obtener los mejores colores.

Podemos influir sobre la pureza (tono) o la saturación de un color con los controles de Tono/Saturación comunes a la mayoría de programas de proceso de imágenes. A menudo existe también un control de claridad, pero debería utilizarse con moderación. Utilizará principalmente Niveles para controlar el brillo.

Normalmente, lo primero que se comprobará será la saturación. Muchas cámaras digitales ofrecen menos riqueza de colores que las películas de color que existen actualmente (aunque esto no es una verdad generalizada, ya que algunas cámaras ofrecen colores muy brillantes). A menudo querrá extraer los archivos de la cámara para darles de 10 a 15 puntos más de saturación, pero hay que hacerlo con cuidado. Un pequeño extra de saturación puede llegar muy lejos. Es fácil cometer un grave error cuando comenzamos a trabajar en el cuarto oscuro digital: podemos pensar que el exceso de saturación queda bien, y añadirle más a la imagen hasta que los colores se enrarecen o, en el peor de los casos, se vuelven estridentes.

Si su foto inicial tiene demasiado color, deberá bajarle la saturación algunos puntos.

Empiece después con los ajustes de tono. Puede realizar un cambio de tono general si existe dominancia de color y sólo necesita pequeños retoques, pero el objetivo de este control es ajustar colores específicos. Si utiliza programas como Adobe Photoshop, puede escoger un rango tonal para esta función (también puede utilizarse para la saturación). Normalmente, una opción de color principal abrirá cierto rango tonal al pulsar una de las flechas o botones.

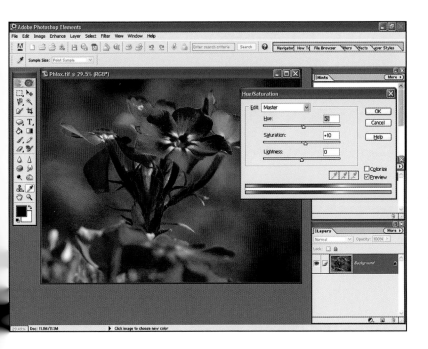

Seleccione un color parecido al tono que quiera ajustar. Si ahora mueve los reguladores de tono o saturación, el efecto quedará restringido principalmente a ese color. Puede que el programa le permita incluso indicar el color en la imagen con el cursor para refinar aún más el efecto. Con esta técnica podrá retocar, por ejemplo, cielos azules que tienen demasiado cián, hojas verdes con demasiado azul, o flores rojas o naranjas que parecen violeta.

El control del color 2: Balance de color

Existen varios factores que pueden causar la dominancia de color en una fotografía: una mala iluminación para película o el balance de blancos de la cámara, el color reflejado de los edificios que nos rodean, los tonos azules del cielo, las luces fluorescentes... Esto no suele representar un problema. Normalmente sucede al amanecer o al atardecer. Cuando estos colores nos distraen, podemos elimi-

Muchas cámaras digitales requieren un aumento de la saturación para poder equipararse a lo que estamos acostumbrados a ver con la película actual. La función Tono/Saturación permite trabajar un solo color o cambiar completamente el tono de la imagen.

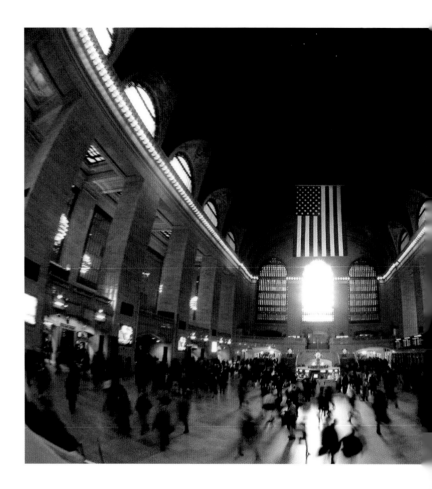

Los paisajes con varias fuentes de luz pueden causar problemas en el equilibrio del blanco. Puede pulir el color con los controles Balance de Color y Tono/Saturación, incluyendo el ajuste de áreas específicas de color usando las selecciones.

narlos o moderarlos. Puede que necesite añadir una dominancia que la cámara no captó en su momento (procedente de una función de balance de blancos demasiado agresiva en un atardecer). Para hacer esto puede utilizar balance de color.

Este control está diseñado de forma muy sencilla con tres reguladores: de cián a rojo, de verde a magenta y de amarillo a azul. Si mueve el regulador de una de las escalas hacia uno de los lados, ese color predominará en el balance de color general de la imagen, y el color contrario descenderá. Saber qué regulador hay que utilizar puede suponer un

reto. Pruebe el que le parezca apropiado, realice un cambio grande y compruebe qué sucede. Sabrá inmediatamente si ha escogido el adecuado. Si el cambio apenas provoca diferencia, o bien la foto empeora, pruebe otro. Comprobará que el control de balance de color le permite favorecer ciertos tonos y le ofrece una opción para sombras, tonos medios o brillos. La opción a utilizar depende exclusivamente de la imagen y de sus preferencias.

Una forma rápida y sencilla de dar calidez a cualquier foto es utilizar la opción de tonos medios del control Balance de color y añadir después algunos puntos de rojo y de amarillo. Esto puede favorecer fotografías realizadas bajo un cielo azul o con un flash, y también mejora la mayoría de imágenes de gente. También puede incrementar la cantidad cuando tenga condiciones de sol bajo o de atardecer.

Variaciones (o Variaciones de color) es otra herramienta de color: Variación de Balance de color. Aquí encontrará los mismos colores que en Balance de color, pero en lugar de reguladores obtendrá pequeñas fotografías sobre las que puede pulsar. Cada una ofrece cierto balance de color, y puede escoger las que más le gusten. Es necesario que empiece con niveles bajos ya que si no obtendrá rápidamente un cambio que no podrá manejar.

Cómo aislar los cambios: Selecciones

Además de poder ajustar los valores generales de tono y color, a menudo tendrá que retocar partes específicas. El cuarto oscuro digital ofrece funciones fantásticas para realizar cambios precisos a zonas concretas sin que esto afecte a toda la foto. Entre ellas, se encuentran las herramientas de selección.

Una selección es una parte perfilada de la fotografía que permite que el cambio suceda en su interior. Es como las líneas de un campo de baloncesto: cualquier jugada en su interior hará que la pelota siga en movimiento; cualquier jugada fuera de ellas, por muy buena que sea, no es válida.

Piense en las posibilidades que esto le ofrece. Puede subirle el brillo a una cara en sombra sin tener que cambiar la exposición de toda la foto, corregir el rojo de una rosa sin que esto afecte a la rosa amarilla de al lado, eliminar el verde de la luz fluorescente sobre el pelo blanco de la abuela sin cambiar su complexión, etcétera

Existen tres tipos de herramientas de selección: el lazo, las selecciones automáticas y las de formas definidas. Pueden utilizarse por separado o conjuntamente. No hay duda de que hacer selecciones es difícil al principio, pero se mejora con la práctica. A continuación explicamos cómo trabajar con los tres tipos.

Herramienta lazo: Muchos programas tienen tres herramientas lazo. Cada una sigue al cursor cuando lo mueve sobre el área a seleccionar.

El lazo a mano alzada sigue cualquier curva que haga el cursor al crear la selección. Puede resultar difícil de utilizar como herramienta de selección básica ya que muy pocos, podemos reseguir contornos a la perfección. Funciona mejor como herramienta de limpieza de las selecciones hechas de otro modo.

El lazo poligonal es más fácil de utilizar. Pinche con el cursor, y el lazo trazará una línea recta hasta el siguiente lugar donde pinche. Con esta herramienta es muy fácil trazar líneas rectas. Para las líneas curvas, desplace el cursor muy cerca de donde pinchó la primera vez. Termine pinchando de nuevo en el punto inicial o bien haciendo doble click.

Selecciones automáticas: A veces deberá seleccionar una zona muy concreta, como el cielo, la cara de una persona, o un coche. En estos casos, puede utilizar herramientas de selección automática, como el lazo magnético o la varita mágica.

El lazo magnético encuentra los límites. Marque el borde de la zona para empezar, y al mover el cursor la herramienta encontrará la silueta adecuada

Las selecciones le permiten aislar los retoques para que sólo afecten el área dentro de una sección específica de la imagen. De este modo podrá corregir y mejorar con un control preciso.

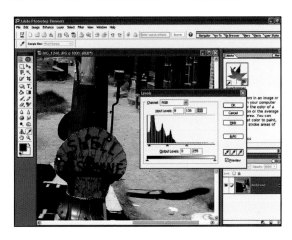

le aplicará la línea de selección. Funciona muy bien con contrastes fuertes, pero puede resultar difícil cuando no hay contraste.

La varita mágica es una herramienta perfecta para grandes áreas de tono similar, como el cielo o una pared lisa. Pulse una vez sobre el área y la carita buscará todos los tonos similares cercanos para crear una selección. Los valores de tolerancia de la herramienta afectan a la cantidad de la selección: si coge demasiado, reduzca la tolerancia, o auméntela en caso contrario.

Selecciones de formas determinadas: Algunas veces será necesario crear una selección basada en una forma específica, como un círculo para una rueda. Casi todos los programas le permitirán crear selecciones elípticas y rectángulos. Sitúe el cursor sobre la foto y manténgalo pulsado mientras arrastra la forma seleccionada hasta el tamaño adecuado.

Puede eliminar una parte de la selección pulsando la tecla Alt (Windows) u Opción (Mac) mientras selecciona qué es lo que no quiere. Para añadir algo a la selección, pulse la tecla Shift y marque la nueva selección.

Suele ser útil emplear varias herramientas de selección. Por ejemplo, el lazo magnético puede funcionar bien para una persona demasiado oscura frente a una casa clara, pero quizás puede resultar confuso si el jersey marrón de la persona coincide con una puerta oscura. Puede entonces utilizar el lazo poligonal y pulsar a la vez Alt/Opción para eliminar el problema o bien Shift para incluir zonas sueltas. Puede utilizar también el lazo a mano alzada para incorporar un trozo de cielo que la varita mágica no logra capturar.

El último paso para casi todas las selecciones es fijar los contornos. Las fotografías no suelen presentar unos contornos tan marcados como los que crea el ordenador: los tonos se mezclan, la nitidez queda difuminada, etcétera. Para lograr aislar un área con una selección de un modo más realista, deberá suavizar los contornos con la herramienta de calar. Esta herramienta informa al programa de que debe hace

un cambio de efecto gradual en el límite entre la parte interior y exterior de un área seleccionada. La herramienta de calar suele formar parte del menú Selección. Después de hacer la selección, vaya al menú Calar (puede tener otros nombres en otros programas). Obtendrá un cuadro de diálogo para escoger cuántos píxeles debe utilizar el programa para difuminar el contorno en ambos lados de la selección. A mayor número de píxeles, mayor difusión.

Cuánto se debe o no se debe difuminar es algo totalmente variable. Depende del tipo de contorno (brusco o suave) y del tamaño de la fotografía (las fotos grandes tienen más píxeles, y por lo tanto necesitarán más píxeles para cualquier efecto). Para un contorno brusco, como unos vestidos oscuros sobre fondo claro, podrá utilizar seguramente una pluma pequeña, quizás un par de píxeles. Pero si el contorno debe ser suave, como cuando seleccionamos un grano en la frente de alguien, la pluma tendrá que ser mayor.

Aunque puede usar esta herramienta mientras hace la selección, es mejor que la utilice cuando la selección esté completa. Si el primer intento no queda bien, es fácil volver a la versión anterior y repetirlo sin tener que rehacer la selección.

> **Consejo**
>
> Las selecciones resultan más fáciles de trabajar si amplía la zona y realiza las selecciones en pequeñas secciones.

La clonación para corregir problemas y lograr efectos creativos

Probablemente habrá oído hablar de la clonación. Se considera casi como un truco de magia: «Mira, ¡podemos ponerle tres ojos al tío Bill!».

Sin embargo, ésta es sólo una pequeña parte de lo que puede hacerse. La clonación es una parte muy importante del cuarto oscuro digital, y puede arreglar defectos y distracciones en una foto. Es un proceso automático que selecciona

una parte de la imagen y la copia en la zona indicada, normalmente la parte problemática. Podemos utilizarlo para reparar rasguños y desgarrones, para eliminar polvo o suciedad que el fotógrafo no ha visto, eliminar partes que no se concibieron como elementos de la imagen...

Se requiere mucha práctica para este proceso, pero estos consejos le resultarán de utilidad:

1. Utilice un pincel suave. La herramienta de clonación es un pincel, y debe ser fino para que quede mejor difuminado.

2. Utilice el tamaño de pincel adecuado para el problema. Si el pincel es mayor que el problema, acabará moviendo más partes de la foto de lo necesario, y quedará extraño. Si el pincel es más fino que la imperfección, la clonación será imperfecta.

3. Seleccione atentamente el punto inicial de la clonación. Si comienza a clonar y ve inmediatamente que las imágenes no coinciden, deshaga la selección y empiece en otro punto.

4. Vaya por pasos. Los problemas suelen ocurrir si la clonación simplemente se «arrastra». Obtendrá resultados más naturales si clona zonas más pequeñas.

5. Cambie su punto inicial regularmente a medida que vaya avanzando. Si mantiene el mismo punto mientras clona cualquier cosa que sea mayor que un poco de polvo, obtendrá patrones repetitivos y poco atractivos que llamarán la atención.

6. Cambie de tamaño de pincel a menudo para poder mezclar bien las zonas.

7. Si la clonación parece demasiado artificial, vuelva al punto inicial y cambie el tamaño del pincel y el punto de inicio.

Si hay un elemento extraño en una foto, elimínelo mediante la clonación. Escoja su punto de inicio cuidadosamente y amplíe la zona para poder ver los detalles (en realidad, ésta es una pequeña parte de una imagen mucho mayor).

Aislar los cambios:
el poder de las capas

Las capas suelen asustar a quienes empiezan a trabajar en el cuarto oscuro digital. Al principio pueden parecer como algo demasiado técnico y poco fotográfico. Pero no desespere. Le enseñaré a verlas como algo fotográfico y que vale la pena aprender.

Empezaremos utilizando algo que conozca bien: las copias de su laboratorio de confianza. Imagine que ha tomado una fotografía de una cascada y sabe que quedará genial con la impresión correcta, de modo que pide al laboratorio que haga algunas pruebas: tres copias, de la más clara a la más oscura. Colóquelas una sobre la otra, y habrá creado un conjunto de capas con diferentes exposiciones. Puede utilizar su programa de proceso de imágenes para hacer lo mismo electrónicamente.

Con una pila de fotos tiene que pasar las de arriba para poder ver las de abajo. En el cuarto oscuro digital, las capas funcionan del mismo modo, de arriba abajo, y si hay algo sólido en la parte de arriba no podrá ver las capas inferiores. Para «pasar una copia» del montón de las capas tendrá que esconderla. Verá todas las capas en una pequeña caja llamada Paleta de capas.

Puede decidir cuál es la mejor exposición de sus copias pasando de una a otra. En el programa, puede mostrar o esconder las capas para obtener el mismo efecto. Al revisar las fotografías, puede que encuentre algo particularmente bueno en cada una de las exposiciones. Quizás las partes blancas brillantes de la cascada tengan mejor detalle en la copia oscura, o quizás en la copia clara se pueden ver unas rocas interesantes en la sombra. En la copia de tonos medios, la foto está bien en general, pero el agua está demasiado difuminada y las rocas casi no se ven.

Podría cortar literalmente las fotografías y pegar las partes buenas sobre las que no lo son

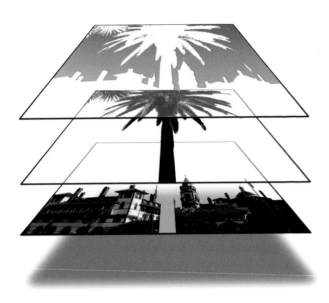

Las capas son imáge-
nes pegadas que pare-
cen una sola al
mirarlas desde arriba.
La paleta de capas le
muestra las diferentes
imágenes apiladas, y
siempre se mira de
arriba hacia abajo. La
fotografía de la dere-
cha está compuesta
por los tres elementos
separados que apare-
cen arriba y en la
paleta de capas (se
trata de una fotografía
cuyos elementos esta-
ban separados en
capas).

tanto: recorte el agua de la imagen oscura y
péguela sobre el agua difuminada de la copia de
tonos medios; después pegue las rocas de la imagen
clara en la de tonos medios. Puede que la imagen
resulte algo irregular, pero se parecerá más a lo que
en realidad vio al tomar la foto.

En el cuarto oscuro digital puede hacer lo
mismo sin tener que cortar las fotografías. Ponga la
foto de tonos medios abajo, la mejor imagen del
agua en otra capa encima de ésta, y la mejor ima-
gen de las rocas en otra capa. Difumine los contor-
nos de cada sección de la fotografía para que todas
las secciones queden bien. Para hacerlo, recorte los
contornos de la foto clara y de la oscura, y difumí-
nelos con la pluma. Obtendrá una imagen que
parecerá ser una foto sólida pero que está com-
puesta por tres capas que está viendo de arriba
abajo. Puede pegarlas desde el menú Capas, con la
opción Acoplar.

Las capas le ofrecen controles fantásticos. Ima-
gine que los cortes no fueron perfectos. Por ejem-
plo, la parte del agua quedaba mejor antes y ahora
se ve muy oscura. Podría ajustar esa capa hasta que
quedara bien. Si las rocas han salido demasiado

claras, puede oscurecer esa capa. Si no está seguro de la diferencia entre las partes nuevas y las que aparecían en la fotografía de tonos medios, puede mostrar y esconder las capas para ver las diferencias.

Además, puede mover las piezas de la fotografía hacia arriba y hacia abajo de las capas como si tuviera un montón de fotos en la mano. Si hubiera algo que no le gustara en absoluto, puede eliminar esa capa y volver a empezar: la imagen no resultará dañada.

Al trabajar con las capas, los fotógrafos suelen tener dificultades al intentar entender la tecnología, pero no en cuanto al proceso fotográfico o los resultados. Intente ver las capas como un modo de retocar las fotografías poniendo piezas una encima de la otra y teniendo la posibilidad de cambiarlas una por una.

Una fotografía oscura o subexpuesta (arriba) se puede mejorar fácilmente mediante las capas duplicadas. Haga una copia de la foto en una capa nueva, después vaya al menú Modo de la paleta de capas y cámbielo a

Trama. Las partes oscuras se iluminarán casi por arte de magia. Para hacer lo mismo con las imágenes demasiado claras, utilice el modo Multiplicar. Algunos fotógrafos usan esta técnica con las capas de ajuste, aunque es menos intuitiva.

Duplicar capas

Otra técnica importante es el uso de las capas dupli-
cadas. En la mayoría de programas puede duplicar
una capa seleccionada desde el menú Capas o
mediante un botón de duplicado en la paleta de
capas. Duplicar las capas es como poner dos foto-
grafías idénticas la una sobre la otra.

De este modo podrá trabajar una de las capas sin
que afecte a la otra, lo cual le permite experimentar
fácilmente, ya que puede mostrar o esconder una
capa para ver el efecto y eliminar lo que no le guste.

Cuando dos capas funcionan juntas se pueden
acoplar para obtener mejores resultados. Existen dos
buenas técnicas basadas en esta idea para oscurecer
las imágenes sobrexpuestas (demasiado claras) y acla-
rar las subexpuestas (demasiado oscuras), con mejo-
res tonos y colores de los que ofrece el menú Niveles.

Para ajustar una imagen sobrexpuesta, duplique
la foto para obtener dos capas idénticas. En la paleta
de capas, cambie del modo Normal al modo Multi-
plicar (ignore el resto de opciones), y la imagen se
intensificará automáticamente.

Para aclarar una imagen oscura o borrosa, dupli-
que la foto. Utilice ahora el modo Trama y logrará
apreciar detalles que probablemente había pasado
por alto. También puede utilizar esta técnica con las
capas de ajuste.

Además, puede retocar una parte de la imagen.
Imagine que en la foto el cielo ha quedado poco
nítido pero el resto está bien. Seleccione y copie el
cielo, y péguelo en una nueva capa (algunos progra-
mas hacen esto automáticamente al copiar algo).
Cambie el modo a Multiplicar para obtener más
detalle en el cielo (suponiendo que lo tuviera, esto
no funcionaría con cielos en blanco y negro). Ima-
gine ahora que una fotografía tiene una sombra
demasiado oscura y quiere ver si puede obtener más
detalle. Seleccione y copie el área en una nueva capa
y utilice el modo Trama: obtendrá resultados sor-
prendentes.

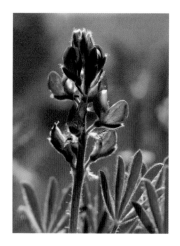

Capas de ajuste

Las capas de ajuste son un tipo de capas más simples pero con muchas funciones. Se trata de capas transparentes de instrucciones que afectan a todo lo que tienen por debajo. Sin embargo, las fotos o las partes de fotografías que están por debajo no se modifican. Una capa de ajuste es como el filtro de una cámara: la escena no cambia, sino que es el filtro el que altera lo que vemos. Como la foto original no queda modificada, siempre puede volver a ella. Los diferentes programas ofrecen distintos tipos de capas de ajuste, pero normalmente incluirán los controles que ya hemos comentado, como Niveles o Tono/Saturación.

Puede realizar todo tipo de cambios en las capas de ajuste. Por ejemplo, si utiliza Niveles para modificar los tonos de claros a oscuros, puede abrir la capa de ajuste y cambiar las instrucciones para reajustar los tonos cuanto quiera sin que esto afecte negativamente a la imagen. Si coloca varias capas de ajuste sobre la foto puede modificar una y otra vez el brillo, el contraste y el color.

Si todavía quiere tener más control, puede atenuar el efecto de una capa de ajuste haciéndola menos opaca o más transparente. Si puede ver a través de ella, podrá reducir sus efectos. Y aún hay

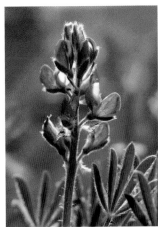

La imagen del «antes», a la izquierda, muestra problemas de exposición aislados, que están corregidos en la foto final de la derecha. Las capas de ajuste cambian la exposición; el negro rellena la máscara de capa para ocultar el efecto, y el blanco lo muestra cuando es necesario.

más. Las capas de ajuste suelen tener las máscaras capa asociadas, que aparecerán como pequeños cuadrados blancos junto a los iconos de ajuste. Una máscara de capa controla lo que puede y no puede hacer una capa. Si es blanca, permitirá que la capa actúe normalmente («revela» la capa). Si es negra, evita que la capa haga algo (esconde la capa). Los tonos grises tienen efectos intermedios.

Sabiendo esto, puede pulsar una máscara de capa para seleccionarla, y utilizar un pincel para mostrar u ocultar los efectos de la capa sobre la foto. Con el negro, se esconde el efecto; con el blanco, se muestra.

Cómo pintar la exposición con las capas de ajuste de Niveles

Una parte importante del cuarto oscuro digital es el control de la exposición. Sin embargo, a veces será necesario restringir el brillo o las zonas oscuras a ciertas zonas de la fotografía. Aunque puede traba-

jar con selecciones, existe un modo más rápido, fácil y efectivo de hacerlo, y es mediante las capas de ajuste de Niveles. Siga estos pasos:

1. Ajuste la exposición general de la imagen.

2. Añada capas de ajuste para las zonas especiales que quiera oscurecer, y haga lo que sea necesario para que esas zonas tengan la exposición adecuada (al trabajar con una capa de ajuste, siempre puede volver atrás y reajustar los valores). No preste atención si toda la imagen se oscurece.

3. Rellene la máscara de capa con esta capa de ajuste de negro (asegúrese de estar en la capa). Así, ocultará el efecto de lo que hizo para oscurecer la imagen. Normalmente puede rellenar estas máscaras mediante el comando Rellenar del menú.

4. Sin cambiar nada más, utilice un pincel fino y el primer plano blanco para pintar todo lo que quiera que sea más oscuro (recuerde que está pintando la máscara de capa).

5. Añada otra capa de ajuste para las zonas que tenga que aclarar, y proceda del mismo modo.

6. De esta manera habrá ganado un control muy preciso sobre la imagen, que puede mostrar (blanco) u ocultar (negro) cuando sea necesario. Además, puede reajustar el control Niveles después de haber realizado esta operación.

Último paso: enfocar

Las imágenes escaneadas o digitales contienen la información necesaria para obtener la máxima definición, aunque no suelen presentarse así. La mayoría de los retoques que hacemos con el ordenador pueden influir sobre el enfoque de la imagen. Por este motivo, si retocamos el enfoque al principio obtendremos resultados pobres. Además, algunos controles pueden cambiar detalles en el grano o ruido de una imagen y hacerlos más obvios. Esto empeora si enfocamos la imagen demasiado pronto. El enfoque no se utiliza para hacer que las fotografías borrosas queden enfocadas: esto no es posible.

Sólo hay una herramienta en el programa de proceso de imágenes que sirva para enfocar: la máscara de enfoque. Se trata de una herramienta de fácil control, a pesar de su nombre (se refiere a una antigua técnica utilizada por los impresores comerciales para que las fotos tuvieran la máxima definición). Básicamente, esta herramienta busca los contornos de la imagen y los resalta.

La máscara de enfoque suele estar en el menú Filtros. Al seleccionarla encontrará un cuadro de diálogo con tres valores: Cantidad, Radio y Umbral. Cada uno de ellos tiene una escala; los números son consistentes en Adobe Photoshop y Photoshop Elements, pero la escala de Cantidad puede variar en otros programas.

«Cantidad» se refiere al grado de definición, y «Radio» a la distancia que el programa utilizará para buscar los contornos y aplicar el enfoque. «Umbral»

La máscara de enfoque (arriba) tiene tres parámetros: Cantidad, Radio y Umbral. En esta imagen se eliminaron algunas áreas de la capa de enfoque (y no de la imagen original) para que no recibieran el proceso del enfoque.

examina la diferencia entre los contornos afectados por el enfoque.

Si consulta libros de Photoshop encontrará gran cantidad de fórmulas para utilizar con la máscara de enfoque. Todas ellas suelen funcionar. Asegúrese de repasar bien su imagen para no sobreenfocar (utilice la previsualización ampliada del menú Máscara de enfoque). El sobreenfoque hace que una imagen se vea muy contrastada y enfatiza los contornos (negros o blancos).

Pruebe los siguientes números para el enfoque:

■ Para cámaras digitales de 3 a 4 megapíxeles y fotografías escaneadas pequeñas (de menos de 10 MB): Cantidad 120 (o el intervalo entre 100-150), Radio 1,2 (intervalo 1-1,5), Umbral 0 (para cámaras pequeñas, reduzca este valor).

■ Para imágenes de cámaras digitales grandes y fotos escaneadas de tamaño medio (10 a 30 MB): Cantidad 150 (intervalo 100-200), Radio 1,5 (1,2-2), Umbral 0.

■ Para fotografías escaneadas grandes (más de 30 MB): Cantidad 150 (intervalo 100-200), Radio 1,5-3, Umbral 0.

■ Para fotografías con mucho grano digital, pruebe con Umbral 6-10 y aumente el valor de Cantidad.

En algunas fotografías deberá evitar enfocar la imagen. Puede ser que un cielo tenga efectos de grano apreciables que pueden empeorar con el enfoque. Pruebe a seleccionar el cielo y a invertir la selección para que quede todo seleccionado excepto éste. Al enfocar, afectará a toda la imagen menos al cielo.

En algún caso, la fotografía presenta un enfoque selectivo. Por ejemplo, el sujeto está enfocado pero el fondo no. No vale la pena «enfocar» el área desenfocada ya que eso sólo lograría destacar aspectos como el grano. Seleccione las zonas enfocadas para poderles aplicar la Máscara de enfoque (asegúrese de calar la selección).

Consejo

Asegúrese de calar siempre las imágenes, ya que el ordenador produce líneas demasiado definidas. Tendrá más control de este proceso si lo realiza después de haber hecho la selección con una herramienta sin efecto de calado.

Cómo eliminar estelas de aviones

Las estelas de los aviones pueden convertirse en elementos visuales molestos que nada tienen que ver con lo que estamos fotografiando. Por suerte, son relativamente fáciles de eliminar.

Los fotógrafos suelen utilizar la clonación para eliminarlas, pero este proceso puede verse dificultado por las diferencias de tono del cielo. Una técnica mejor es hacer una selección alrededor de la estela, calarla y moverla hacia otro trozo de cielo que esté próximo (si la herramienta de selección está todavía activa, puede arrastrar la selección). Copie el cielo seleccionado y péguelo en una capa (al usar los

Las estelas son elementos visuales molestos que se pueden eliminar con facilidad, aunque la clonación no es el mejor modo de hacerlo. Es mejor copiar una selección de cielo que esté próximo, copiarla en una capa y ponerla sobre la estela.

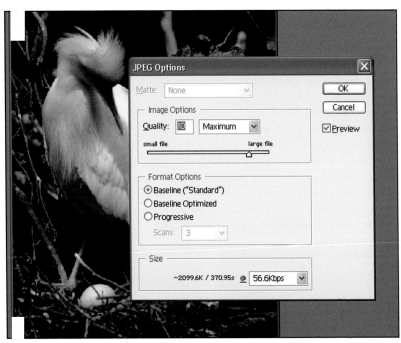

JPEG Options

Matte: None

Image Options
Quality: 10 Maximum
small file large file

Format Options
⦿ Baseline ("Standard")
◯ Baseline Optimized
◯ Progressive
Scans: 3

Size
~2099.6K / 370.95s @ 56.6Kbps

OK
Cancel
☑ Preview

El formato JPEG reduce el tamaño de los archivos, pero si éstos se reducen demasiado pueden ocasionar problemas. La fotografía de la izquierda se guardó con una calidad alta. La de la derecha está muy comprimida y tiene calidad baja. Los pequeños bloques que se observan se conocen como artificios del JPEG.

comandos de Copiar y Pegar esto suele suceder auto-máticamente). Utilice la herramienta Mover para arrastrar el fragmento copiado de cielo sobre la estela y hacerla desaparecer.

Si no queda bien, mueva el trozo de cielo copiado arriba y abajo con las flechas (la herramienta Mover todavía está seleccionada); también puede utilizar Niveles para ajustar el brillo de ese fragmento. Puede que necesite hacer algo de clonación para finalizar. Ésta es una buena técnica para casi cualquier problema importante (incluidos los rasguños) con un solo movimiento.

Formatos de archivo

Al empezar a trabajar con un programa de proceso de imágenes comprobará que puede guardar sus imágenes en muchos formatos. Tres de ellos son importantes para los fotógrafos, el resto puede ignorarlos. Se trata de los mismos que describimos en el primer capítulo: JPEG, TIFF y el formato propio del programa de proceso de imagen.

JPEG es un formato muy común para tomar fotografías, pero no debería utilizarse como formato de trabajo en el cuarto oscuro digital. Formato de trabajo significa el tipo de archivo utilizado para las fotografías que estamos trabajando en el ordenador. JPEG es un formato de archivo de compresión que se utiliza para reducir el tamaño de los archivos para ahorrar espacio o hacer que la cámara opere con mayor velocidad. Para conseguirlo, elimina datos que después pueden rellenarse con facilidad. Cada vez que una imagen JPEG se abre y se guarda, se eliminan y reconstruyen datos, con lo que se degradan los detalles y los tonos de las imágenes.

Cuando terminamos de retocar una fotografía, puede guardarse en formato JPEG por varios motivos, casi todos relacionados con la obtención de un tamaño de archivo más pequeño. Es más fácil de enviar por Internet, se pueden almacenar muchas imágenes ocupando poca memoria... Intente reducir el tamaño una sola vez y no utilizar el archivo para realizar cambios.

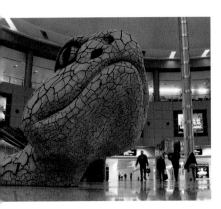 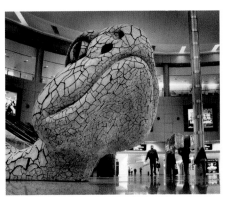

Al contemplar una escena, el ojo es más preciso que la cámara. Las técnicas del cuarto oscuro digital pueden ayudar a dirigir la mirada a los elementos claves de la imagen utilizando técnicas tradicionales del periodismo gráfico.

Efectos tonales de los reporteros gráficos

Una de las mayores diferencias entre lo que vemos y lo que captura la cámara es el énfasis. Independientemente de las condiciones existentes, el cerebro enfatiza lo que vemos y atenúa el resto. Por ejemplo, si estamos mirando la cara de un amigo no podremos identificar los pequeños detalles que la rodean, a pesar de que esa área está en nuestro campo visual. La cámara puede llegar a capturar todos estos detalles.

Los reporteros gráficos que aún trabajaban en blanco y negro lo sabían. Aclaraban u oscurecían algunas partes de la fotografía para asegurase de que comunicaban lo que era importante de la imagen. En el cuarto oscuro digital podrá hacer lo mismo, oscureciendo las zonas menos importantes y aclarando las que requieran más énfasis. Sin embargo, mejor que no utilice las herramientas de sobreexposición o subexposición a este efecto, ya que entonces la imagen quedará manchada.

El uso de las capas para efectos divertidos

El cuarto oscuro digital es el lugar ideal para jugar con las fotografías. Los fotógrafos tradicionalmente han disfrutado experimentando con colores y tonos extraños, y combinando detalles de exposiciones diferentes para idear imágenes fantásticas, incluso creando efectos pictóricos tipo acuarela. El cuarto oscuro digital nos ofrece todas estas posibilidades, e incluso nos permite ser más creativos, ya que podemos experimentar libremente sin echar a perder papel ni productos químicos.

Las capas son ideales para estos experimentos, y pueden resultar críticas a la hora de aplicar un determinado efecto con éxito. Las capas nos permiten separar nuestros experimentos y poderlos comparar. Mantenga la capa inicial sin cambios y haga una copia (o varias). Aplique cualquier efecto sobre la capa copia, y muestre o esconda las capas para poder comparar los diferentes efectos.

Puede resultarle útil dar nombres específicos a las capas según el efecto usado. Esto le permitirá seguir el proceso con facilidad, especialmente si guarda el archivo para poder examinar su trabajo más tarde. Cada programa le permite dar nombre a las capas de un modo diferente. Intente pulsar dos veces sobre el nombre, o pulsar el botón derecho del ratón (Windows), o pulse Ctrl y el ratón a la vez (Mac), o recurra al menú Ayuda.

Le recomendamos que experimente con los siguientes efectos:

Filtros: La mayoría de los programas de proceso de imágenes incluyen muchos filtros digitales que hacen de todo, desde hacer que la imagen parezca cromada hasta añadir nubes. Igual que sucede con los miles de filtros que puede encontrar para la cámara en su tienda habitual, muchos de los filtros digitales pueden parecer muy atractivos, pero después de haberlos usado un par de veces le aburri-

Consejo

Utilice las capas para combinar diferentes exposiciones de una misma escena. Un modo simple de hacerlo es colocar la mejor foto arriba, y las demás debajo. Con un pincel fino, borre las secciones de la foto superior que tengan una exposición pobre para mostrar las exposiciones buenas de las de abajo.

rán. Por suerte, no le cuestan nada (a diferencia de los filtros que puede adquirir en la tienda), y algunos formarán una parte importante de su barra de herramientas.

Gracias a las capas puede probar los filtros con facilidad. Añada capas duplicadas para cada filtro que quiera probar. Aplique un filtro por capa y muestre o esconda las capas para comparar. Éste es un buen momento para nombrar las capas según el nombre del filtro y tomar algunas notas, ya que los filtros se pueden aplicar con diferentes controles.

Efectos pictóricos: Algunos fotógrafos quieren dotar a sus imágenes de efectos pictóricos, y puede que algunos filtros digitales parezcan perfectos para tal efecto, ya que incluyen efectos como acuarelas, ceras, pincel seco, etcétera. Puede intentar probar estos efectos en capas separadas, pero descubrirá, como les sucede a muchos fotógrafos, que no obtiene exactamente el efecto que buscaba.

Existen soluciones para este problema. Pruebe alguno de los excelentes programas *plug-in* diseñados para funcionar con el programa de proceso de imágenes y crear efectos artísticos con un mayor control. También puede utilizar varios filtros en diferentes capas. Duplique la foto original y aplique un filtro a la nueva capa, por ejemplo, la acuarela. Duplique ahora la capa modificada en otra capa y pruebe con otro filtro, como la cera. El resultado puede ser muy interesante, y además, como trabaja con capas, puede decidir qué secciones de la capa mostrar, e incluso experimentar si muestra alguna sección de la capa original ajustando los valores de opacidad y transparencia para cada una de ellas.

Otra técnica interesante es hacer que la capa con los efectos pictóricos y la fotografía inicial formen parte de la imagen final. Para conseguirlo, aplique un efecto pictórico sobre una capa y después elimínelo del sujeto, bien borrándolo, bien utilizando una máscara de capa. De este modo se mostrará la fotografía original, y el efecto será el de

Usar las capas juntas (opuestas) ofrece grandes posibilidades, como este efecto de enfoque suave. Copie su foto a una nueva capa y haga un desenfoque gaussiano. Luego, canvie la opacidad de la capa hasta que la imagen original se vuelva nítida (56-60% está bien, pero el efecto es muy subjetivo).

un sujeto enfocado y de alta calidad fotográfica rodeado de una imagen pintada.

Efecto enfoque suave: Con algunos sujetos, como retratos o flores, la fotografía puede parecer demasiado enfocada. De nada sirve desenfocarla; se necesita algo que haga que la imagen sea suave pero que esté enfocada, igual que el efecto conseguido por las antiguas lentes para retratos.

Combinación de fotografías diferentes: Para algunos efectos especiales, las capas son una necesidad; por ejemplo, se pueden hacer composiciones con varias fotografías. De este modo puede crear una sola foto que contenga varias imágenes con propósito creativo.

Abra las imágenes que quiera combinar. Escoja la que utilizará como fondo, o cree una imagen nueva con un fondo liso. Después, reduzca el tamaño de las demás imágenes para que encajen bien en la primera (utilice el comando Tamaño de imagen. Consulte el apartado sobre resolución para más información).

En la mayoría de programas, puede seleccionar la herramienta Mover, de la barra de herramientas, mover el cursor hacia la primera fotografía, pulsar y arrastrar la imagen hacia la foto de fondo (tiene que mover el cursor hasta esa foto) y soltar el botón del ratón. Haga lo mismo con el resto de las imágenes,

La imagen superior izquierda es un escenario en miniatura de unos 30 centímetros de altura. Para conseguir que una composición funcione, todos los elementos deben tener una luz, un ángulo y una distancia focal similares.

que en la mayoría de programas estarán en capas
diferentes. Las puede distribuir hasta encontrar el
diseño adecuado, cambiarles el tamaño, rotarlas,
añadirles contornos e incluso texto.

También puede utilizar la misma técnica para
crear fotos especiales que combinen partes de
varias imágenes para crear algo totalmente nuevo.
Para hacerlo, abra las fotografías, como en el caso
anterior, y seleccione un elemento específico de
una foto que quiera añadir a la imagen principal
(por ejemplo, una persona que deba aparecer en
el fondo. Después de copiar el área seleccionada,
vaya a la imagen principal y péguela. Ahora
mueva la selección a su posición correcta. Si es
demasiado grande, o demasiado pequeña, deberá
ajustarle el tamaño. Busque los comandos Trans-
formar y Escala para cambiar el tamaño de un
elemento de la capa sin que esto afecte al resto.

La clave para que una fotoilustración funcione
es que las imágenes combinen bien. No importa
qué técnicas utilice para integrar las fotografías:
nunca quedarán bien si el resultado final parece
un conjunto de imágenes pegadas sin ton ni son.
Los fotógrafos especializados en este tipo de imá-
genes suelen intentar combinar la dirección, el
color y el contraste de todos los elementos foto-
gráficos. Además, se esfuerzan en combinar las
distancias focales, los ángulos de los sujetos, la
profundidad de campo, etcétera, para que la com-
posición final funcione.

Puede conseguir que los elementos queden
bien difuminados calando los contornos al reali-
zar las selecciones. Puede utilizar comandos como
Eliminar halo o utilizar máscaras de enfoque. Si
algún contorno le supone un problema, selec-
cione el elemento en su capa, haga un pequeño
calado, invierta la selección para que sólo incluya
la parte calada y no el objeto, y elimine el ele-
mento molesto. Puede que deba probar varias
opciones de calado hasta conseguir la correcta, o
bien utilizar la herramienta de borrado para eli-
minar un punto problemático.

Consejo

Este tipo de compo-
siciones pueden
resultar más efecti-
vas si se les añade
un poco de ruido
(del menú Filtros)
para igualar el
grano de los dife-
rentes elementos.

BRUCE DALE
fotoperiodista e ilustrador

Cortesía de Bruce Dale

BRUCE DALE comenzó a trabajar para NATIONAL GEOGRAPHIC hace más de 30 años. Para él, la tecnología ha sido siempre un modo de obtener mejores fotografías. Fue el primer fotógrafo en montar una cámara en la cola de un avión comercial para obtener una perspectiva especial del aterrizaje. Trabajó con imágenes holográficas cuando la tecnología todavía era muy nueva, y colaboró con su hijo, Greg, en el desarrollo de un dispositivo que permite el disparo preciso de la cámara mediante ondas de sonido o cuando un sujeto cruza un rayo de luz.

Actualmente, Dale utiliza casi exclusivamente cámaras digitales y emplea película sólo si se lo pide un cliente. Trabaja para un buen número de publicaciones y clientes, como Panasonic y Shell Oil.

Este modo de trabajar (realizar fotografías objetivas de carácter fotoperiodístico para las publicaciones, y fotoilustraciones para los clientes) es bastante inusual para los fotógrafos. Los escritores que trabajan para revistas o programas de información suelen combinar la redacción de informes con la de novelas, y del mismo modo los fotógrafos pueden empezar a disfrutar su lado creativo.

Las fotoilustraciones de Bruce Dale para Shell son sorprendentes por su complejidad, y suelen

Dale produjo esta imagen para Shell Oil superponiendo varias imágenes (como se explica en las páginas siguientes). Su técnica recreó una situación de gran inseguridad sin que fuera necesario que ninguno de los

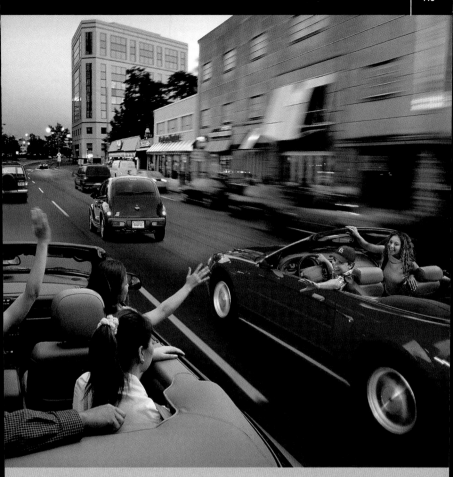

participantes en la foto corriera peligro. Todos los elementos se fotografiaron con gran cuidado para que combinaran y diera la sensación de que habían estado en la misma foto desde el principio.

ilustrar consejos de circulación mostrando precisamente cómo no hay que conducir. Si se fotografiara directamente un mal hábito de conducción, tanto el fotógrafo como el sujeto podrían correr peligro. Aún así, los clientes de Dale creían que adoptaría un enfoque directo de la situación.

«Realmente no esperaban que les hiciera un trabajo de alta tecnología», explica. «Creían que rodaría una escena con conductores atrevidos. Les enseñé cómo podíamos conseguir algo más seguro, económico y mejor si trabajábamos en formato digital».

Dale construyó la imagen a partir de varias fotografías tomadas específicamente para este proyecto (las imágenes iniciales se hicieron con película y se

La complejidad de la imagen de las páginas anteriores se muestra en esta vista. Cada parte tiene su complicación para el trabajo de fotoilustración, desde desdibujar los bordes del coche hasta el tamaño de los coches a lo lejos.

escanearon). De este modo pudo combinar las imágenes y montarlas de forma realista. «Esto es muy importante», dice. «Pongo especial cuidado en utilizar la misma luz, la misma distancia focal e incluso la misma inclinación o ángulo para los sujetos utilizados en la foto. Es el único modo de conseguir que los diferentes elementos encajen bien».

En esta imagen en concreto, integró unos 20 elementos separados. Algunos fotógrafos realizan las fotos de las piezas y luego las entregan a alguien para que haga la composición. A Dale no le gusta la idea: «Odio tener que hacer todas las fotos y des-

pués dárselas a otra persona. Hay demasiadas varia-
bles a controlar para que la imagen final quede bien.
Quiero que todo combine, y yo conozco las fotos y
sé mejor que nadie qué es lo que buscaba cuando las
hice».

Dale reconoce que este proceso suele ser labo-
rioso, igual que todo su trabajo en digital: «Es por el
trabajo en el cuarto oscuro», explica, «tienes la
oportunidad de aclarar, oscurecer y hacer otros reto-
ques a la imagen. Puedes hacer que cada foto quede
como debe quedar en lugar de obtener una imagen
limitada al modo arbitrario en que la cámara regis-
tra una escena. Todo esto, más la organización y la
gestión de las fotografías en el ordenador, absorbe
mucho tiempo».

Reconoce que no todo el mundo debe invertir
tanto tiempo. «Si estás contento con la película, pue-
des continuar trabajando con película. La tecnología
digital puede resultar muy absorbente, especial-
mente si se quieren imprimir copias. Otra opción es
llevar los archivos digitales al laboratorio. Yo he visto
muy buenos resultados procedentes de los laborato-
rios, incluso de las máquinas que imprimen los
archivos al momento».

Para Dale, el tiempo y el esfuerzo valen la pena.
En particular, le gusta la inmediatez del proceso.
Puede realizar una fotografía y verla casi inmediata-
mente, y no horas o semanas más tarde. «Sabes al
momento si tienes la foto o no, ya sea una fotografía
para una revista o una fotoilustración que se tiene
que componer más tarde», dice. Esto le ayuda a
tener ventaja en dos mundos: en el del periodismo
gráfico y en el de la fotoilustración.

Para su trabajo en periodismo gráfico, Bruce
Dale marca claramente la línea: nada de modifica-
ciones en las fotografías, ni retoques de luz. En su
opinión, para muchos fotógrafos este enfoque ético
supondrá un reto.

La ética y el cuarto oscuro

CON LA LLEGADA DE PHOTOSHOP y sus fantásticas posibilidades para trabajar con imágenes se ha abierto el debate sobre la verdad de la fotografía. Hay quien ha llegado hasta el punto de afirmar que uno ya no se puede fiar de una fotografía. Puede que esto sea positivo, ya que, lo crea o no, es probable que nunca haya sido una buena idea fiarse de las imágenes.

Hace casi 60 años, el reportero gráfico W. Eugene Smith dijo: «Debemos asumir que la fotografía nos engaña, justamente porque parece mostrar las cosas tal y como son». Este comentario es muy anterior a la idea de utilizar los ordenadores para el trabajo de las imágenes, y lo que quería decir es que como las fotografías parecen reales, quien las ve asume automáticamente que lo son.

¿Qué es real?

El comentario de W. Eugene Smith todavía puede aplicarse hoy en día. Aun así, los fotógrafos no tienen problemas por mentir, sino por el modo en que realizan las fotografías y cómo se trabajan después las imágenes. Muy a menudo los encargos profesionales requieren que se busque más la dramatización que el contenido. A veces la presión es tal que puede causar errores de apreciación y se puede incurrir en métodos de trabajo de imágenes cuestionables.

Por desgracia, algunos fotógrafos traspasan los límites éticos de su trabajo con la tecnología digital. Durante la segunda guerra con Irak, un fotó-

grafo de un periódico importante realizó una serie de fotografías de un soldado con civiles. Algunas de las imágenes eran llamativas, pero no lo suficiente para el fotógrafo. Mediante la tecnología digital colocó una imagen del soldado con un gesto más marcado en otra en la que también el padre y el hijo parecían más activos.

Aunque el contenido de las imágenes era similar, la diferencia en su efecto emocional era muy evidente. La fotografía nueva era más intensa, pero mostraba algo que en realidad no había ocurrido. El fotógrafo perdió su trabajo en el periódico.

Una fantasía tan obvia como ésta creada en el cuarto oscuro no engañaría a nadie hoy en día, pero a principios de 1900 se añadían figuras recortadas de hadas a fotografías normales y se engañó a muchas personas en Inglaterra (mentiras sin ordenador).

Esta vez el error de apreciación no fue producido por un ordenador. El fotógrafo tuvo que tomar la decisión de cambiar las imágenes para poder alterar la carga emocional de la escena original. Esta decisión se puede tomar perfectamente al hacer la fotografía. Recientemente hubo bastante controversia con una fotografía simple pero impactante aparecida en un periódico. La imagen, tomada durante

Las fotografías superiores (izquierda) son reales, pero al combinar las partes más impactantes de ambas se obtiene una imagen mucho más expresiva. La nueva fotografía es una mentira, ya que crea un contenido emocional que nunca existió.

un período de tensas relaciones entre el mundo árabe y los Estados Unidos, mostraba a un chico de pie frente a un cartel de una tienda de alimentación en Oriente Medio, apuntando con la pistola como si estuviera disparando. Parecía reflejar la situación de la época. La fotografía resultó no ser lo que parecía: testigos presenciales habían visto al fotógrafo hablar con el chico, que estaba jugando en la calle, llevarlo hacia el cartel y guiar sus movimientos con la pistola. Como ilustración estaba bien, pero no como noticia. El ordenador no tuvo nada que ver en la controversia.

Definir la verdad

Hubo una época, cuando la tecnología digital todavía era muy nueva, en la que los fotógrafos que no la utilizaban la temían, y crearon una serie de reglas sobre las imágenes basadas en las limitaciones de la tecnología tradicional y no necesariamente en la realidad. Se ciñeron a lo que, para ellos, era seguro y conocido: la fotografía de película.

Una de las mayores preocupaciones eran las composiciones (el uso de más de una imagen para crear una fotografía). Se creía que los fotógrafos no deberían irse hasta África, por ejemplo, para obtener imágenes de los leones en la sabana. Podrían comprar una fotografía de la sabana, hacer una foto a un león del zoológico y combinarlas en Photoshop. Los que así pensaban no habían trabajado con Photoshop, ya que de haberlo hecho sabrían lo difícil que les hubiera resultado obtener resultados creíbles.

Algunas veces, la fotocomposición es exactamente la herramienta necesaria. Si un fotógrafo

hizo dos fotografías de una misma escena, una más clara y otra más oscura, podría unirlas en una sola imagen que incluyera los rangos tonales de ambas imágenes (tal y como se ha descrito). El resultado sería mucho más próximo a la realidad que cualquiera de las dos exposiciones.

Es obvio que las fotocomposiciones ofrecen la posibilidad de engañar, del mismo modo que cualquier fotografía. Puede hacer aparecer juntas a dos personas que no se conocen, o cambiar la decoración de una habitación para que combine con una idea preconcebida de cómo debe ser una escena, etc.

El hombre contra la máquina

Otra de las cuestiones a discutir es cuánto se puede pulir una imagen y que ésta todavía sea real. Se trata, sin duda, de un asunto peliagudo. Se pueden eliminar detalles de una fotografía que no son partes esenciales de una composición, pero quizás la pérdida de esos detalles pueda influir en la percepción de quien ve la imagen y, en consecuencia, en la veracidad de la fotografía.

Los fotógrafos y quienes retocan fotografías, eliminaban elementos de las imágenes mucho antes de que se pudiera hacer con un ordenador. Se borraban las líneas innecesarias, las arrugas de los retratos, se corregían los logos de los edificios, etc. Un ejemplo radical del uso del retoque para mentir deliberadamente, lo podemos encontrar en la práctica habitual de eliminar a los oficiales del gobierno de las fotografías oficiales de la Unión Soviética en época de Stalin.

¿En quién podemos confiar?

Los fotógrafos pueden llegar demasiado lejos algunas veces. Incluso aunque no tengan intención de mentir, pueden crear fotografías que pueden dar lugar a confusión. Sin embargo, no debemos olvidar que esto también se aplica a cualquier otra forma de comunicación, desde las palabras hasta

las imágenes. Un reportero puede engañar con medias verdades o simplemente informando de cosas superficiales, y también un fotógrafo puede determinar cómo y cuándo fotografía, sin que el ordenador tenga nada que ver.

En realidad, la verdad de una fotografía, como la de una noticia, depende de la credibilidad del fotógrafo y de la fuente. El hecho de saber que la política de las publicaciones suele ser no alterar las fotografías bajo ninguna circunstancia nos hace esperar que las imágenes sean verdaderas. Por otro lado, nos cuesta fiarnos de las imágenes que aparecen en periódicos sensacionalistas aunque sí muestren la verdad.

Si se quiere engañar con las fotografías, se puede hacer tanto con Photoshop como sin él. Lo verdadero y lo falso de una fotografía depende en gran medida de la foto en sí y de lo que trata. La fotografía, como la escritura, se utiliza para reflejar la realidad de una noticia, ilustrarla con más intensidad o para pura recreación. El objetivo de cada uno de estos usos es distinto, y la «verdad» de una pieza de ficción es muy diferente de la del periodismo.

Debemos separar la verdad de la técnica. No porque alguien utilice un procesador de texto para trabajar debemos creer que el texto ha cambiado y se ha alterado su relación con la realidad. Lo mismo sucede con los programas de proceso de imagen.

Se pueden controlar muy de cerca las fotografías para asegurarse de su correcta comunicación y de que solamente incorporan mejoras fieles. También se pueden crear imágenes fantásticas que parten de la realidad y terminan en la imaginación y la creatividad. Cada una de estas acciones se debe identificar claramente, del mismo modo que la escritura se clasifica como de ficción o no ficción. Además, debemos rechazar todas las imágenes diseñadas para decepcionarnos y entender que esto puede suceder tanto si la fotografía procede directamente de la cámara como si procede del cuarto oscuro digital.

GEORGE LEPP
Todo sobre el control

Tim Grey

GEORGE LEPP es conocido por la variedad de sus fotografías de la naturaleza: desde paisajes hasta fauna, o primeros planos ampliados para varias publicaciones de todo el mundo. Es también el columnista de la sección de consejos técnicos de la revista *Outdoor Magazine*. Lo que constituye la base de su trabajo es el control. Lepp ha trabajado siempre con las herramientas fotográficas necesarias para controlar las variables y «optimizar las posibilidades», como él mismo lo describe. Su transición a la tecnología digital le ha proporcionado todavía más control.

«En fotografía, se trata de que las herramientas hagan lo que nosotros queremos», dice. «Con la fotografía digital encontramos toda la caja de herramientas que nos ofrece cuanto necesitamos, desde el momento de disparar hasta la copia. Durante muchos años estuvimos atrapados en la parte de la toma de la imagen, sin poder controlar el resultado final, ya fueran copias o la publicación de las fotografías en la revista».

A primera vista, tanto control puede parecer una manera menos creativa y más restrictiva de hacer fotografías, pero a Lepp le parece justo lo contrario: «La fotografía digital nos ha hecho mucho más creativos como fotógrafos. Antes, cuando intentábamos experimentar, teníamos que

George Lepp ha sido siempre un adicto al control. Le gusta sacar el máximo partido a las fotografías y utilizar el equipo necesario, ya sea un gran angular con lente inclinada para primeros planos

o un teleobjetivo para paisajes. En su opinión, la fotografía digital multiplica esas posibilidades. Para esta imagen, el cuarto oscuro digital permitió a Lepp resaltar los colores de los jardines Kukenhoff, en Holanda.

esperar días para ver el resultado, a veces incluso semanas. Ahora puedes hacer una foto, verla e intentar algo diferente mientras todavía estás ahí, con el sujeto. Esto te permite aprender inmediatamente para qué sirven las herramientas y cómo controlarlas mejor y obtener efectos creativos y expresivos».

George Lepp comenzó a interesarse por el control que ofrecía la tecnología digital al ver lo que se hacía con los equipos de calidad de hace unos veinte años. «Vi algunos trabajos de proceso de imágenes hechos con un equipo muy caro, como el de SciTech. El equipo debía de costar unos 500.000 dólares, de modo que no era algo que utilizara

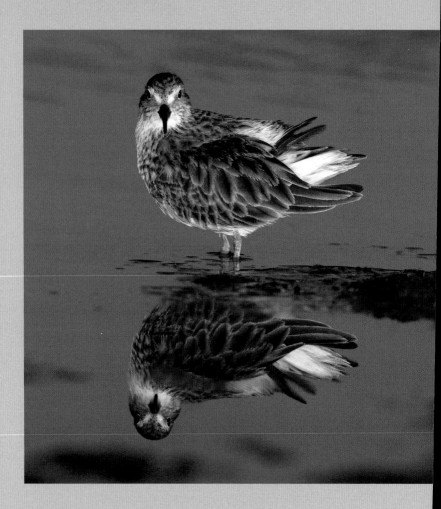

Lepp trabaja al cien por cien con fotografía digital, lo que le supone una gran ventaja a la hora de fotografiar cualquier cosa, tanto flores como pájaros, ya que Photoshop le permite sacar el mejor partido de los tonos y los colores.

todo el mundo. Tenías que contratar a alguien para hacer el trabajo, si te lo podías permitir».

En cuanto bajaron los precios de los ordenadores y las memorias a mediados de la década de los 90 y Photoshop estuvo disponible para Windows, Lepp empezó a experimentar con la tecnología. Su trabajo ha evolucionado hasta el punto de que ahora utiliza solamente tecnología digital y pasa mucho tiempo intentado sacar el máximo partido a sus fotografías con Photoshop. «Si hace diez años me hubieran dicho que sería posible hacer todo

esto, que se podría reproducir lo que se hacía en un cuarto oscuro pero sin productos químicos tóxicos, en seco y con luz, hubiera respondido: '¡Imposible!'».

Lepp admite que llegar a este nivel de control conlleva sus retos, incluyendo el aprendizaje. «Hay mucho que aprender si quieres estar al corriente de la tecnología», explica. «Hay muchas propuestas, y todas son muy buenas».

Sin embargo, no hace falta aprenderlo todo para poder hacer buen uso de la tecnología. «No hay que complicarse», advierte. «Hay que empezar con lo necesario para que nuestras fotografías sean mejores. No hay que sentirse intimidado ni pensar, por ejemplo, que hay que saberlo todo del Photoshop. No hace falta. Puede divertirse y aprender mucho, y además obtener muy buenas fotografías si se centra en los conceptos básicos de fotografía que ya conoce y busca un modo de trabajar en el que pueda usar esos conceptos».

Según Lepp, la fotografía digital es un arte que cualquiera puede utilizar, tanto aquéllos que sólo quieren hacer algo divertido como los fotógrafos profesionales que quieren trabajar de un modo distinto. «Existen todos los niveles, desde el más económico al verdaderamente profesional», dice. «Puede aprender mucho con las cámaras compactas y después pasar a las réflex. Pero lo que sí creo que es necesario es un buen ordenador. Si el ordenador consigue frustrarle, no va a disfrutar del proceso».

George Lepp se divierte ahora más que nunca en todos los niveles de la fotografía, desde el trabajo altamente profesional y técnico hasta la creación de postales electrónicas sobre sus viajes para enviar a casa. «A pesar de todo el control disponible, la fotografía digital era, para muchos fotógrafos, un compromiso hace sólo algún tiempo. Ahora ya no. La calidad de la fotografía digital iguala o supera a la de la película».

La copia

LA ERA DE LA FOTOGRAFÍA DIGITAL despegó realmente al llegar las impresoras a color de chorro de tinta de gran calidad. Antes, al plantearse el trabajo de imágenes con el ordenador había que considerar una gran limitación: ¿qué hacer con las fotografías?

Casi todas las impresoras de chorro de tinta son capaces de imprimir copias fotográficas de gran calidad. Las llamadas impresoras de fotografía ofrecen algunas ventajas, pero incluso las impresoras de calidad media pueden realizar excelentes trabajos si prestamos la atención adecuada al proceso de impresión.

Una impresora de chorro de tinta deposita finas líneas de tinta cuando el cabezal se mueve sobre el papel. Estas líneas dependen del grosor de las gotas de tinta, de los colores disponibles y de los algoritmos que controlan la mezcla de colores.

La clave del éxito

La impresión es un proceso relativamente sencillo. Éstos son los aspectos que debe tener en cuenta:

Papel: Sin el papel adecuado no podrá obtener fotografías de calidad.

Resolución de la imagen: Una resolución de imagen inadecuada suele ser un gran error, y a menudo se confunde con la resolución de la impresora.

Resolución de la impresora: Si no consigue recordar nada sobre el proceso de impresión, recuerde sólo esto: la resolución de la impresora no tiene nada que ver con la resolución de la imagen.

Configuración de la impresora: Para obtener resultados de gran calidad, debe configurar el soft-

Cortesía de Canon USA, Inc.

ware especial de la impresora y no simplemente utilizarlo con los valores que aparecen por defecto.

Antes de continuar, hágase una pregunta importante: ¿cuál es la copia buena? Piense en la respuesta: la que mejor se ajusta a sus necesidades. Una copia buena es distinta para cada fotógrafo. Incluso un mismo fotógrafo puede cambiar de opinión de un año para otro.

Las impresoras de chorro de tinta ofrecen a los fotógrafos la posibilidad de obtener copias fantásticas en su casa u oficina.

Papel

Con el papel adecuado, podrá obtener imágenes fantásticas. Si el papel no es adecuado, por mucho trabajo que haga no conseguirá impresiones de calidad.

A la hora de elegir el papel debe considerar varios aspectos, y todos son algo subjetivos. Lo más seguro es utilizar el papel del fabricante de la impresora, ya que normalmente ésta proporcionará un papel con el que sus impresoras ofrecen buenos resultados.

La superficie del papel es una elección personal a la vez que crítica. Existe una gran oferta, desde papel brillante a mate, y varias opciones intermedias. El papel brillante resalta los tonos nítidos y los colores brillantes, y es el que proporciona mayor nitidez a las imágenes. El mate ofrece tonos y colores más sutiles y menos estridentes. Los fotógrafos suelen tener opiniones muy formadas sobre qué es lo mejor, pero ambas opciones son "buenas" y "malas" dependiendo de qué es lo que le guste.

Existen otras superficies especiales y de gran calidad para las fotografías; por ejemplo, lienzo, seda, Mylar y una gran selección de papel de acuarela. Algunos fotógrafos han descubierto que el papel de acuarela ofrece resultados mate muy atractivos para las fotografías. Estos papeles varían en las cualidades de su superficie, en la textura y en su calidez o blancura.

El grosor y el peso de un papel tienen una gran influencia a la hora de referirnos a una copia como "fotografía" real mientras la sostenemos. Esperamos que una fotografía tenga ciertas características de peso y tacto. Para obtener copias en brillo de gran calidad suelen utilizarse polímeros plásticos ligeros, pero se sentirá decepcionado al sostenerlas, ya que son muy flexibles.

El brillo del papel afecta al del color de la imagen. En general, un papel blanco y brillante le ofrecerá las mejores copias si lo que busca es el color y la tonalidad máximos. Sin embargo, algún papel de acuarela le puede proporcionar tonos más cálidos y no necesariamente ser blanco ni tan brillante. Esto puede dotar a las fotografías de un aspecto antiguo y pictórico que puede resultar muy atractivo, pero que no gusta a todo el mundo.

El tamaño de las fotografías de las cámaras digitales (página siguiente) se debe ajustar a la resolución de impresión. Para hacerlo, cambie la resolución sin cambiar ningún otro parámetro de archivo (aquí, mediante el comando Remuestrear imagen).

Resolución de imagen

No es lo mismo la resolución de la imagen que la resolución de impresión. Todas las impresoras de chorro de tinta están diseñadas para trabajar con una cierta resolución de imagen, y aunque parezca lógico pensar que cuanta más, mejor, en este caso resulta peor. Imagine que está preparando una taza de café. La cantidad justa llenará la taza, pero demasiada cantidad supondrá un desastre. En lugar de un desastre, lo que ocurre cuando hay demasiada resolución es que disminuye la calidad de la imagen.

 ¿Cuánto es suficiente? El estándar de resolución de imagen solía ser de 300 dpi (o ppi, si es purista). Funcionaba porque todas las impresoras de chorro de tinta podían hacer impresiones de calidad con esta resolución (y todavía es así, con lo que suele ser una cifra segura).

 Los algoritmos, o la programación del software actual para impresoras, son extremadamente bue-

PÁGINAS SIGUIENTES: El objetivo principal de los fotógrafos ha sido siempre obtener una copia de gran calidad. Sin embargo, recibir un buen trabajo de los laboratorios ha resultado siempre difícil. Ahora, la tecnología digital ofrece una calidad de impresión magnífica, incluso con la impresora de casa.

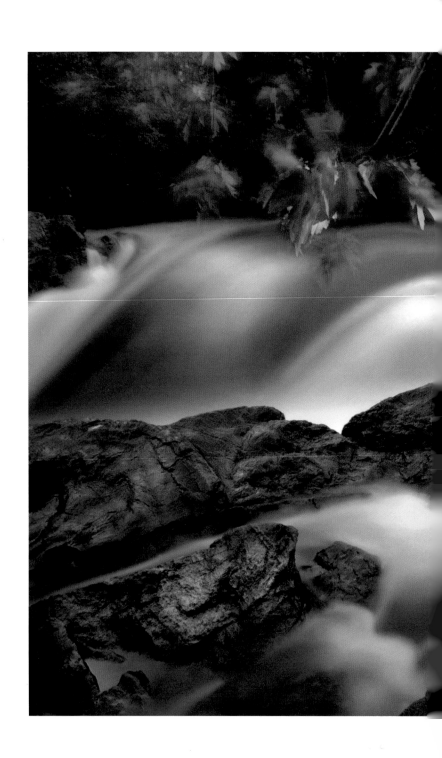

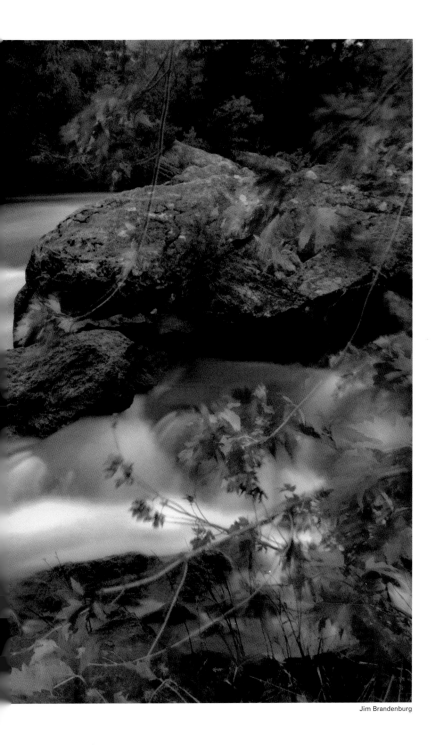

Jim Brandenburg

nos. Pueden trabajar con resoluciones mucho más bajas y mantener la misma calidad fotográfica. En muchas impresoras, puede reducir la resolución de imagen a 180 dpi sin que prácticamente se note, e, incluso, con algunos papeles (especialmente el de acuarela) puede reducirla todavía más. El único modo de saber qué es lo que le funciona con su equipo es experimentar.

La ventaja de una resolución de imagen baja es que podemos obtener una copia mayor con la misma cantidad de datos, no es necesario interpolar (aumentar el tamaño del archivo mediante el software). Lo único que hacemos es alterar las instrucciones que da el archivo al ordenador en lo referente a cuántos dpi/ppi utilizar por imagen. Un mismo archivo de 5 megapíxeles puede imprimir una copia de 18 x 24 a 300 dpi, y una de 25 x 38 a 200 dpi.

Resolución de la impresora

Hay algo que es tan importante que debo repetirlo: no es lo mismo la resolución de la imagen que la resolución de impresión. Además, una resolución de impresión muy alta (2.400 dpi o más) poco tiene que ver con una impresión fotográfica de gran calidad. En general, puede dejar que la impresora seleccione su propia resolución óptima para un tipo de papel determinado. Descubrirá, por ejemplo, que una resolución de 720 dpi suele funcionar con la mayoría de papeles, pero que para el papel brillante es necesaria una resolución mayor, como 1.440 dpi.

La resolución de la impresora es muy importante, pero los valores que promocionan ahora los fabricantes no suelen ser los que mejor calidad fotográfica ofrecen. Estas resoluciones son tan altas que la impresora no consigue depositar las líneas de tinta necesarias para obtener una buena calidad. Existen estudios que afirman que el ojo es incapaz de percibir calidades mayores de 1.500 dpi. Las resoluciones altas sí afectan a las impresoras. Hacen que funcionen más lentamente y que utilicen más tinta, pero no por ello las fotografías son mejores (a veces, incluso, son peores).

El driver de la impresora

Aunque se suele pasar por alto, la configuración de la impresora es una parte importante del proceso de impresión. El driver es el software que controla la impresora, y muchos fotógrafos que encuentran dificultades para obtener buenas copias no suelen reparar en la necesidad de configurar el software.

Debe escoger un tipo de papel para que la impresora realice su trabajo. En algunas impresoras, una vez hecho ésto el resto es automático. En otras, debe escoger opciones como el modo, que puede ser automático, calidad fotográfica o personalizado. El modo Automático funciona sólo si escoge el papel adecuado. El modo Calidad fotográfica le ofrecerá en general varias opciones, como por ejemplo retrato o naturaleza, y mejorará los colores de estos tipos de imágenes. El modo personalizado le permite escoger y guardar opciones específicas (como la resolución de impresión o los ajustes de color). La única forma de saber si estas opciones son las adecuadas para sus necesidades es experimentar. Encontrará que el modo Automático es perfecto para cierto tipo de papel, pero deberá cambiar a calidad fotográfica para otro.

El driver de la impresora debe estar ajustado adecuadamente para obtener una impresión óptima. He aquí unos ejemplos de las opciones de unos drivers para Windows y Mac. Uno de los ajustes es el tipo de papel

¿Se puede igualar el monitor?

Éste es un asunto complicado. La imagen que ofrece el monitor es muy distinta a la de la impresora, y si pasa demasiado tiempo intentando obtener una copia exacta pasará por alto lo que es más importante: obtener una copia de la que se sienta orgulloso.

Tenga en cuenta estos aspectos:

Los colores de un monitor son el resultado del brillo o la iluminación de los píxeles según los colores RGB (rojo, verde y azul) del ordenador; mientras que los colores de la impresora se crean mediante la luz que se refleja a través de tintas o pigmentos sobre un papel blanco, basados en otro sistema (CMYK: cyan, magenta, amarillo, negro).

En un monitor, los colores tendrán un énfasis diferente al de la impresora a causa de sus diferentes modos de tratar el color.

Nadie pone un monitor en la pared: lo más importante de una copia no es cuánto se parece al monitor, sino que sea de calidad.

Una buena impresión debería producir una buena copia, y no una copia que arbitrariamente se parezca a la imagen del monitor. Aún así, es importante disponer de un buen monitor que nos responda de manera consistente, de modo que los cambios que haga en la pantalla queden reflejados en la copia. Éste es un buen punto de partida para gestionar bien los colores. Teniendo esto en mente, y siguiendo éstos consejos, aumentará su porcentaje de copias de calidad:

Calibración. Para que el monitor sea consistente debería calibrarlo regularmente. Los programas como Adobe Photoshop o Photoshop Elements disponen de instaladores que le guiarán por el proceso de calibrado.

Para obtener más control, puede utilizar programas como Monaco Ezcolor o Color Vision Spyder con su monitor.

Mejore su área de trabajo y asegúrese de que los tonos que le rodean son neutros. Nuestros ojos compensan lo que vemos. Si tiene el monitor sobre un escritorio rojo, por ejemplo, lo más probable es que las imágenes de la pantalla se vean alteradas por la compensación que hará su ojo del color rojo.

Además, debe tener en cuenta la luz que hay en su habitación de trabajo. Si cambia constantemente y pasa de sol directo a luz natural o luz incandescente, comprobará que las copias son diferentes al imprimirlas en momentos diferentes del día. Lo

Consejo

La experimentación era una parte muy importante del trabajo en el cuarto oscuro tradicional. La experimentación puede suponer la diferencia entre copias buenas y copias sorprendentes.

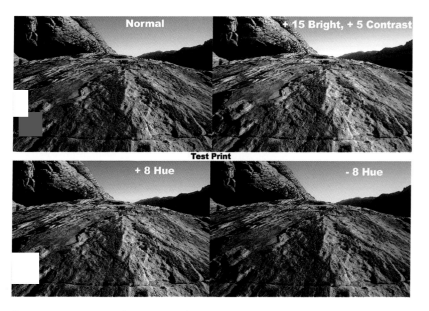

Para experimentar de forma más eficiente, coloque varias imágenes en una página, hágales ajustes diferentes e imprima la página (arriba). VividDetails Test Strip (abajo) puede realizar ajustes de color e impresiones de prueba automáticamente.

mejor es mantener la habitación con luz débil y con los cambios mínimos.

Reaccione frente a la copia. En mi opinión, éste es uno de los aspectos más importantes del proceso de impresión. Aún así, muchos fotógrafos creen que deben hacer siempre "lo correcto" (según los consejos de los 'gurús' de la fotografía digital) o de lo contrario la imagen no será buena. Simplemente, no es así. Mire la copia cuando salga de la impresora. Mírela de verdad, sin compararla con el monitor, y decida si le gusta o no. Si no le gusta la copia, o no es del todo correcta, mire el monitor para ver cuáles son las diferencias de color, tonalidad, etcétera.

Vuelva a examinar la copia cuando se haya secado un poco. Un hecho poco conocido es que algunos tonos, especialmente los negros, no suelen "desarrollarse" del todo hasta pasados minutos u horas. Procure examinar la copia bajo la misma luz que recibirá cuando esté expuesta.

Experimente y vuelva a experimentar. Es un arte. Cuanto más imprima, mejor lo hará. Los fotógrafos que trabajaban en el cuarto oscuro tradicional hacían numerosas pruebas para obtener un buen resultado, y usted deberá hacer lo mismo. Ellos aceleraban el proceso mediante la tira de prueba. Puede hacer algo similar creando una página con versiones muy pequeñas de sus fotos. Seleccione las imágenes una a una y hágales retoques diferentes (apúnteselos para poder saber cuál ha funcionado mejor).

Puede disponer, por ejemplo, cuatro imágenes de 7 x 12 cm en una hoja de papel (existen programas que ofrecen funciones de impresión automáticas para hacer esto). Retoque las imágenes de modos diferentes, dejando la imagen superior izquierda sin cambios, e imprima la hoja para ver los efectos (p. ej., las pruebas más claras o las variaciones de color). Puede hacer esto puede utilizar el programa TestStrip (*www.vivddetails.com*).

Espacio de color

La gestión del color es un modo de hacer que todas la partes del trabajo digital, desde que se toma la imagen

hasta que se imprime, se comuniquen de modo que los colores sean más consistentes. No es una ciencia perfecta, como muchos pretenden, y puede ser tanto un arte como una tecnología. Aún así, vale la pena conocer algunos de los conceptos básicos.

El espacio de color es un concepto clave que se refiere al rango de colores que puede gestionar un sistema. Por defecto, el ordenador trabaja con RGB (rojo, verde, azul), pero este sistema se divide en otros para la fotografía. CMYK es otro espacio de color usado más comúnmente en la industria editorial y mucho más limitado que el RGB. Los fotógrafos no deberían utilizarlo para trabajar con imágenes.

Las cámaras digitales suelen utilizar un sistema algo limitado aunque supuestamente más colorido, el sRGB. Los profesionales prefieren trabajar con un rango más amplio, como Adobe RGB (1998). Algunas réflex digitales ofrecen esta opción, lo que significa que capturan más colores.

El espacio de color utilizado por una cámara o un escáner se puede cambiar una vez el archivo de imagen está en el ordenador. Muchos fotógrafos cambian de sRGB a Adobe RGB, pero no todos los softwares lo permiten. Esto puede ser importante para su trabajo, o no. El espacio de color informa al ordenador de cómo se tienen que ver los colores y del margen de ajuste posible.

Consejo

La gestión del color ayuda a mantener la calidad del color a través de una cadena de engranajes digital. Cada pieza es "perfilada" en cuanto a sus reacciones al color.

Tratamiento de contornos: la copia final

Para los profesionales del laboratorio, el tratamiento de los contornos era algo más que una técnica: era el paso final decisivo. Este proceso consistía en oscurecer los contornos de una fotografía. Ansel Adams consideraba que era necesario para muchas imágenes, y creía que el ojo tenía una tendencia a desviarse hacia los extremos de una fotografía. Un contorno más oscuro ayudaba a concentrar la vista en el sujeto y la composición.

Este proceso es muy sencillo en el cuarto oscuro digital. El modo más fácil de hacerlo es seleccionar

los contornos de la imagen y utilizar los controles de Brillo/Contraste para oscurecerlos. Después, vaya al menú Selección e invierta la selección. Debe crear una mezcla alrededor del margen de la selección usando una pluma de 70 a 80 píxeles.

Ahora ya puede oscurecer los contornos con el control de Brillo/Contraste. Al activar o desactivar la opción de Vista previa, comprobará la profundidad que esta operación confiere a una imagen.

Calidad duradera

Vale la pena intentar obtener una copia que sea duradera. Es frustrante colgar una fotografía en una pared y ver cómo seis meses más tarde ha perdido intensidad. Esto era lo que sucedía con las primeras impresoras de chorro de tinta.

La longevidad de las imágenes ha aumentado de forma considerable, y actualmente existen muchas impresoras que pueden crear fotografías que duren, lo mismo que las de laboratorio (de 8 a 14 años). Si se utiliza el papel y la tinta adecuados, una imagen puede pasar de los cien años.

Puede que estas fotografías le parezcan idénticas al principio. Sin embargo, si se fija, la de la derecha parece tener más profundidad: hace que el ojo se fije en la libélula. Se han oscurecido los contornos mediante la técnica de Ansel Adams.

El papel es un elemento crítico en este proceso. Los papeles mates suelen ser los más duraderos, ya que absorben y protegen la tinta. Los papeles con una vida más corta son los brillantes.

El otro ingrediente importante es la tinta. Durante mucho tiempo, las tintas que se utilizaban no eran resistentes a la luz y perdían color en pocos meses. La mayoría de tintas son tinturas, que tienen la menor esperanza de vida entre todas las tintas; sin embargo, las últimas impresoras ofrecen una vida de 20 años o más utilizando estas tintas con papel mate.

Los pigmentos son relativamente nuevos para las impresoras de chorro de tinta. No todos los fabricantes los ofrecen porque pueden presentar dificultades a la hora de manejarlos, pero suelen durar mucho tiempo, en general de 60 a 100 años o más.

Viajar con una cámara digital

EN LOS ÚLTIMOS AÑOS han aumentado las medidas de seguridad para los viajeros. Viajar con mucho equipo puede ser un reto debido a las restricciones en cuanto al equipaje de mano, y la película puede resultar dañada por los escáneres que comprueban los equipajes facturados. ¿Qué se puede hacer?

Una idea es empezar a utilizar solamente tecnología digital. Para el fotógrafo viajero, la cámara digital ofrece muchas y variadas ventajas:

1. Puede llevar muchas fotografías en pequeñas tarjetas de memoria en la bolsa de la cámara. No necesitará espacio para carretes.

2. No correrá el riesgo de que los carretes resulten velados a causa del escáner de equipajes.

3. Puede estar seguro del resultado de sus fotografías. Al poder comprobar las imágenes mediante la pantalla LCD, se asegura de que ha obtenido la imagen que buscaba mientras todavía se encuentra en el lugar.

4. Puede enviar postales digitales a casa durante el viaje.

Si hay algo que puede suponer una dificultad al viajar con equipo digital es qué hacer con las fotografías. Puede llevar tarjetas de memoria de gran capacidad y guardar las imágenes hasta que vuelva a casa. Actualmente existen tarjetas de gigabites.

Si viaja con un portátil puede descargar las imágenes fácilmente al disco duro. Si el portátil dispone de grabadora de CD, puede grabar sus imágenes mientras viaja. Muchos profesionales lo hacen por la protección que ofrece.

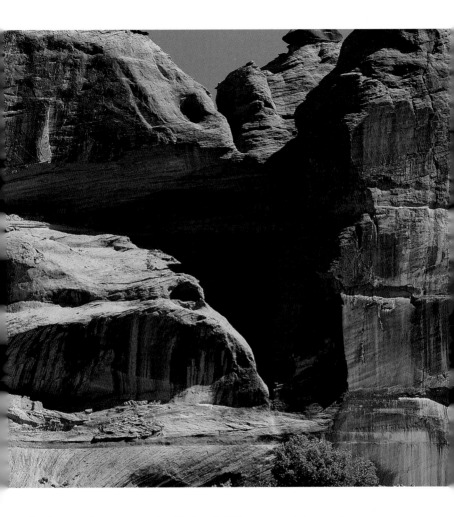

En el mercado encontrará unidades de CD portátiles que le permiten descargar las fotografías directamente de la tarjeta de memoria. Son más pequeñas que un portátil. También puede descargar fotos de las tarjetas de memoria a dispositivos de almacenamiento portátiles que son sólo una fracción del tamaño de un portátil. Todo esto hará que su viaje resulte más agradable.

Una de las cosas que sí deberá tener en cuenta al viajar es la batería de la cámara. Asegúrese de que lleva los adaptadores adecuados para el cargador de baterías y lleve al menos tres baterías.

Algunos lugares, como el pie del cañón de Chelly, no suelen visitarse con frecuencia. Una cámara digital le permite asegurarse de que obtiene las fotografías correctas mientras todavía está ahí.

Las matemáticas de la resolución

«Resolución» es una palabra temida. Vamos a intentar aclarar algunos conceptos. Como ya hemos discutido antes, la resolución afecta principalmente al tamaño de la imagen, y se refiere a dos partes muy diferentes del proceso digital: la imagen (escaneado, cámaras digitales y el ordenador), y la impresora (cómo se deposita la tinta en el papel). La parte que más se presta a confusión es la resolución de imagen.

La resolución de una imagen en el ordenador se puede medir linealmente o se puede medir su superficie. La resolución lineal se expresa mediante el número de puntos, o píxeles, que caben en una línea determinada (p. ej., 72 puntos por pulgada o dpi). La resolución de área es el número total de píxeles en una imagen, que se expresa normalmente en su dimensión horizontal y vertical. Un escáner empieza con resolución lineal. Una vez escaneada, la imagen tendrá un número de píxeles en cada eje, y se obtiene la resolución de área, que es la utilizada por las cámaras.

Una vez la imagen está en el ordenador, se le puede cambiar la resolución lineal sin que esto afecte a la fotografía (por ejemplo, de 300 dpi a 200 dpi o ppi). Lo único que hacemos es informar al ordenador de que debe mirar la fotografía de forma diferente, y distribuir los píxeles de forma que se asignen sólo 200 por pulgada en lugar de 300. No se produce ningún cambio en los píxeles.

Esto puede causar confusión, ya que una imagen tendrá siempre resolución lineal y de área. La resolución lineal no tiene ningún sentido sin las dimensiones, lo que significa que está siempre ligada a la resolución de área. Su procesador de imágenes le ofrece la opción de cambiar la resolución, tanto lineal como de área, y las dimensiones. Es importante recordar que la resolución lineal (dpi/ppi) determina el tamaño de salida de la imagen según el número de píxeles disponible.

Imagine que escanea una foto de 4 x 6 pulgadas

Consejo

Las imágenes se deben ajustar para que su resolución se adapte al uso que se va a hacer, ya sea para imprimir, enviar por e-mail o publicar en revista o Internet.

Tabla de referencia de resoluciones

Resolución de entrada
Al escanear deben tomarse algunas decisiones basadas en la relación entre resolución y tamaño original.

Resolución de escaneado diferente, tamaño original diferente, mismo tamaño de archivo

Original (en pulgadas)	Resolución escaneado	Tamaño de archivo
8 x 12	300 dpi	24.7 MB
4 x 6	600 dpi	24.7 MB
1 x 1.5 (35 mm)	2,400 dpi	24.7 MB

Misma resolución de escaneado, tamaños de archivo y de imagen diferentes

Original (en pulgadas)	Resolución escaneado	Tamaño de archivo
8 x 12	300 dpi	24.7 MB
4 x 6	300 dpi	6.2 MB
1 x 1.5 (35 mm)	300 dpi	.04 MB (400KB)

Resolución de imagen
Hay que tomar distintas decisiones teniendo en cuenta el tamaño de la imagen y la resolución necesaria para el uso que se le vaya a dar (impresión, web, etc.).

Diferentes tamaños de dpi e imagen, mismas dimensiones en píxeles, mismo tamaño de archivo

Dpi	Tamaño (pulgadas)	Tamaño (píxeles)	Tamaño de archivo
2,400 dpi	1 x 1.5 (35 mm)	2.400 x 3.600	24.7 MB
300 dpi	8 x 12	2.400 x 3.600	24.7 MB
150 dpi	16 x 24	2.400 x 3.600	24.7 MB
72 dpi	33 x 50	2.400 x 3.600	24.7 MB

Mismo tamaño de dpi o imagen, diferentes dimensiones en píxeles y tamaño de archivo

Dpi	Tamaño (pulgadas)	Tamaño (píxeles)	Tamaño de archivo
300 dpi	8 x 12	2.400 x 3.600	24.7 MB
72 dpi	8 x 12	580 x 860	1.42 MB
300 dpi	5 x 7	1.500 x 2.100	9.0 MB
300 dpi	4 x 6	1.200 x 1.800	6.2 MB
300 dpi	3 x 5	900 x 1.500	3.9 MB

a 300 dpi. Esto significa que en cada pulgada lineal de la foto hay 300 píxeles, y que el número total de píxeles es de 1.200 (4 x 300) x 1800 (6 x 300). Si escaneara la misma imagen a 600 dpi, las cifras serían de 2.400 x 3.600. Si quisiera imprimir el archivo de imagen a 200 dpi, podría saber su tamaño buscando cuántas pulgadas de 200 píxeles hay en el archivo. Un archivo de imagen pequeño podrá imprimirse a 6x9 pulgadas (1.200/200 y 1.800/200). Como el otro archivo tiene más píxeles, la copia será también mayor: 2.400/200x3.600/200 proporciona una copia de 12 x 18 pulgadas. Éste es

un ejemplo de cómo una mayor resolución proporciona copias más grandes.

Una cámara digital tendrá una resolución de área y un dpi asignado (por ejemplo, 2.272 x 1.704 a 180 dpi en una cámara de 4 megapíxeles). Por desgracia, el dpi asignado a muchas cámaras digitales pequeñas es un ridículo 72 dpi. Este tamaño es para web, y poco adecuado. Esta resolución produce dimensiones enormes: 24 x 32 pulgadas, en el ejemplo, lo que nunca podría colgarse en la web ni es tampoco una resolución suficiente para imprimir. Sólo con que el dpi fuera de 200, el archivo podría imprimirse con gran calidad a 8,5 x 11 pulgadas.

Éste es un cambio que debe hacer. Los distintos usos que pueden darse a una fotografía requieren de diferentes tamaños de imagen. Hay dos aspectos que debe tener en cuenta al cambiar la resolución de una fotografía: (1) los cambios que afectan solamente a cómo se comprimen o esparcen los píxeles (sin que esto afecte a la calidad de la imagen excepto si la resolución es demasiado baja o demasiado alta para la impresora), y (2) las modificaciones que sí alteran el número de píxeles de una foto (cosa que puede afectar a la calidad de la imagen).

72 dpi

300 dpi

En los productos Adobe, el control Tamaño de imagen contiene los elementos críticos. Verá la resolución de área (junto con el tamaño del archivo en megabites) en la parte superior, y dos opciones debajo. Para empezar a modificar el tamaño de una imagen y encontrar sus medidas originales dependiendo de su uso, asegúrese de que la opción Remuestrear imagen no está seleccionada. Introduzca el valor de salida necesario en la casilla de la resolución, y las dimensiones cambiarán. Compro-

bará que la casilla del tamaño de archivo no cambia.

Ahora deberá modificar el tamaño de la imagen para obtener las dimensiones adecuadas para su uso (es aconsejable guardar una copia de seguridad con la resolución de área máxima del archivo original). Imagine que su imagen a 200 dpi es de 6 x 9 pulgadas, pero sólo necesita que sea de 3 para un encabezado de página. Seleccione Remuestrear imagen y asegúrese de que Restringir proporciones está también seleccionada (esta opción mantiene la proporción correcta entre las dimensiones). Cambie la anchura a 3 pulgadas. El tamaño de la imagen se modifica automáticamente. Compruebe cómo ha disminuido el tamaño de archivo en megabites.

También puede aumentar el tamaño, aunque debe hacerlo con cuidado. El aumento de tamaño implica el aumento de píxeles. Esto se conoce como interpolación; el software debe llenar los huecos con píxeles que no se capturaron en el archivo original. Después de esta operación será siempre necesario enfocar la imagen.

Fotografías para enviar por e-mail

El envío por e-mail de fotografías es un método excelente para mantenerse en contacto con amigos y familia. Incluso los abuelos se conectan a Internet hoy en día, y les encanta recibir fotos. Los profesionales también utilizan Internet para enviar los archivos de imágenes a las publicaciones.

Para sacar el máximo partido a este proceso, debe tener en cuenta la modificación del tamaño de las fotos y la etiqueta del envío de fotografías por e-mail.

Un error grave que suelen cometer los fotógrafos novatos es enviar los archivos de imagen creados por la cámara directamente por e-mail. La mayoría de fotógrafos suelen trabajar con la

Si la resolución de la imagen (página anterior) no es la adecuada para el uso que se va a hacer de ella, la calidad se verá reducida. La resolución de imagen de 72 dpi sufre pérdida de detalle (los puristas prefieren utilizar ppi, aunque dpi es más habitual).

máxima resolución de la cámara, y por eso incluso un archivo comprimido de una cámara de 3 megapíxeles puede llegar a un megabite de tamaño: demasiado grande para enviarlo informalmente.

En general, debería intentar que los archivos adjuntos no pasaran de los 300 KB. Muchos de los programas de proceso de imágenes y los navegadores realizan esta reducción de imagen automáticamente. Utilice Guardar como, para conservar así el archivo original.

Ideas para modificar el tamaño de las imágenes:

1. Para enviar por e-mail fotografías que sólo se verán en el ordenador, puede utilizar un tamaño de archivo pequeño basado en una resolución baja. Haga que su foto sea de 4 x 6 pulgadas a 72 dpi, seleccione Guardar como y escoja el formato JPEG; el archivo final tendrá unos 100 KB.

2. Si se trata de fotografías que se van a imprimir, pruebe lo siguiente: 4 x 6 pulgadas a 150 dpi, guárdelas como JPEG, el resultado final será de menos de 200 KB.

3. Tenga cuidado al enviar más de una fotografía. Intente que el tamaño total sea menor de 300 KB a menos que sepa que el destinatario dispone de una conexión a Internet de alta velocidad.

4. El acceso a Internet de alta velocidad facilita la transmisión de archivos de imagen. Sin embargo, debe tener en cuenta que aunque usted pueda subir los archivos con facilidad, su destinatario puede tener dificultades al descargarlos.

Consejos para comprar una cámara digital

Existen diez aspectos a tener en cuenta a la hora de comprar una cámara digital:

Megapíxeles: Una mayor cantidad de megapíxeles permite capturar más detalles y obtener copias más grandes. Si no necesita muchos megapíxeles, puede comprar una cámara más económica con las mismas prestaciones. El valor mínimo es de 2 megapíxeles.

Consejo

Nunca compre una cámara digital basándose solamente en las prestaciones. Compruebe cómo la siente entre las manos y cómo interacciona con los controles.

Óptica: Necesitará una variedad de distancias focales que le permita fotografiar los sujetos que le gustan: el angular para paisajes, el macro para flores, el teleobjetivo para personas, el teleobjetivo angular para viajes, etcétera.

Procesador: Como ya hemos explicado, el sensor de imagen sólo es el principio de la capacidad de la cámara. El modo en que se procesen los datos de ese sensor afectará al color, ruido, velocidad...

Cómo la siente entre las manos: Un aspecto importante es cómo se siente con ella. Si quiere estar contento con la cámara, nunca la compre basándose solamente en sus prestaciones sin antes probar cómo la siente entre las manos.

Facilidad de uso: Las cámaras digitales pueden variar mucho unas de otras en este aspecto. Compruebe la dificultad de encontrar los controles principales, si son sencillos, si los menús de la pantalla LCD son claros y si se leen con facilidad.

Prestaciones necesarias: Puede que necesite prestaciones especiales, como un enfoque muy preciso, controles y enfoque manuales, sincronizador de flash, objetivos adicionales...

Accesorios disponibles: Si necesita accesorios adicionales como flash, filtros o baterías, compruebe que su cámara los aceptará.

LCD: La pantalla LCD es una parte muy importante de su cámara. Asegúrese de que es suficientemente grande para utilizarla cómodamente, que tiene un brillo y contraste adecuados, ofrece un buen color y se ve con facilidad. Si necesita una LCD rotatoria, compruebe que la cámara de su elección le ofrece esa posibilidad.

Tamaño: Últimamente, la tendencia ha sido producir cámaras cada vez más pequeñas. Esto puede resultar perfecto si lo que busca es una cámara que pueda llevar siempre consigo y meter en cualquier bolsillo.

Asegúrese de sostener la cámara antes de decidir si es la adecuada para usted. Es importante ver cómo la siente entre las manos.

PÁGINAS SIGUIENTES: Jim Brandenburg considera que las cámaras digitales le han permitido ser más lírico y poético en sus fotografías.

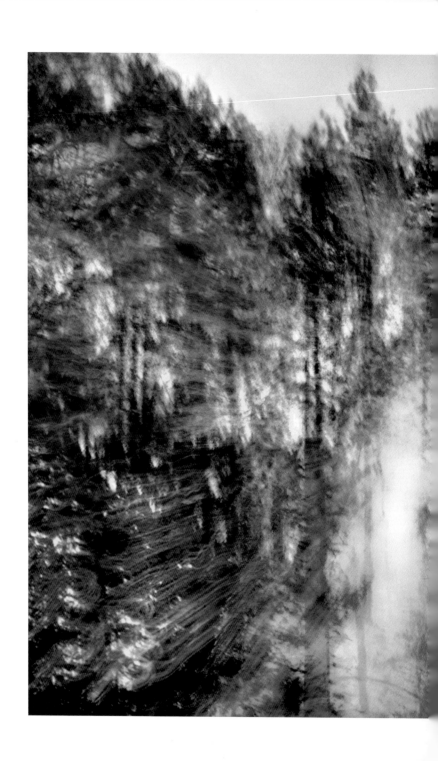

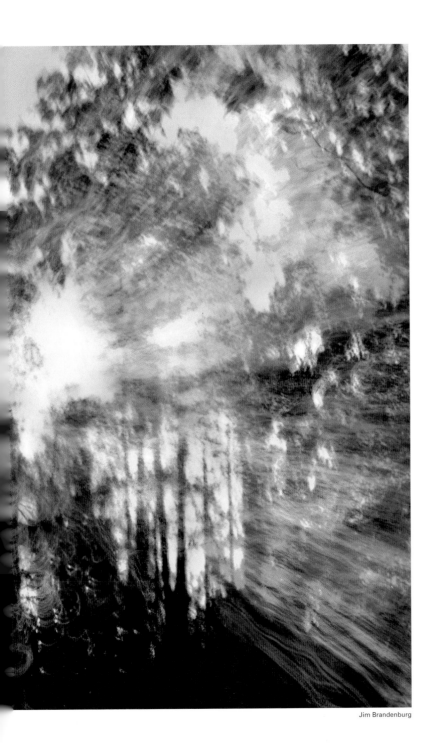

Jim Brandenburg

PÁGINAS WEB

Encontrará muchas páginas interesantes sobre fotografía en Internet. Las que enumeramos a continuación incluyen muchos fabricantes y son una buena fuente de información. Tenga cuidado con la información sobre fotografía en Internet: cualquiera puede publicar. Si no está seguro de la fuente, desconfíe de la información.

ACDSee (software)
www.acdsystems.com
Adobe Systems Inc. (software)
www.adobe.com
ArcSoft (Panorama Maker) www.arcsoft.com
Auto FX (plug-ins and more)
www.autofx.com
CameraWorks (daily news photos)
www.washingtonpost.com/cameraworks/
Canon
www.usa.canon.com
California Photo Experience (workshops)
www.californiaphotoexperience.com
Delkin Devices (memory cards)
www.delkin.com
Digital Journalist
digitaljournalist.org
Digital Photography Review
www.dpreview.com
Epson
www.epson.com
Fujifilm
www.fujifilm.com
Jasc (software)
www.jasc.com
Kingston Technology (memory cards)
www.kingston.com
Kodak
www.kodak.com
Lexar Media (memory cards)
www.lexarmedia.com
Minolta
www.minoltausa.com
National Association of Photoshop Professionals
www.photoshopuser.com
National Geographic Society
www.nationalgeographic.com
nikMultimedia (plug-ins)
www.nikmultimedia.com

Nikon
www.nikonusa.com
North American Nature Photography Association
www.nanpa.org
Olympus
www.olympusamerica.com
Palm Beach Photographic Centre (workshops)
www.workshop.org
PCPhoto magazine
www.pcphotomag.com
Pentax
www.pentax.com
Photodex (software)
www.photodex.com
Professional Photographers of America
www.ppa-world.org
Rob Galbraith Digital Photo Insights
www.robgalbraith.com
Rob Sheppard digital videos
www.rsphotovideos.com
Santa Fe Photographic and Digital Workshop
www.santafeworkshops.com
Schneider Optics (filters, accessory lenses)
www.schneideroptics.com
Secrets of Digital Photography –
www.digitalsecrets.net
SimpleTech (memory cards)
www.simpletech.com
Ulead (software)
www.ulead.com
Verbatim (CD and DVD media)
www.verbatim.com
Vivid Details Test Strip (plug-in)
www.vividdetails.com
Wacom (graphics tablets)
www.wacom.com

LIBROS Y REVISTAS

Revistas de fotografía

American Photo. Publicación bimensual que resalta a los fotógrafos y la fotografía de personajes famosos y del glamour.
BT Journal. Boletín trimestral sobre fotografía digital y naturaleza.
Digital Camera. Revista bimensual sobre cámaras digitales y accesorios.
The Digital Image. Publicación trimestral

de Leep & Associates sobre fotografía digital.

Digital Photographer. Publicación trimestral sobre cámaras digitales y accesorios.

Digital Photo Pro. Revista bimensual sobre el trabajo con tecnología digital de los profesionales.

F8 and Be There. Boletín sobre fotografía de exteriores y de viajes.

The Natural Image. Publicación trimestral de Leep & Associates sobre fotografía de naturaleza.

Nature Photographer. Publicación trimestral sobre fotografía de naturaleza.

Nature's Best. Publicación trimestral sobre fotografía de naturaleza.

Outdoor Photographer. Revista mensual (11 números) sobre todos los aspectos de la fotografía de exteriores y de naturaleza.

PCPhoto. Publicación mensual (9 números) sobre fotografía digital.

Petersen's PhotoGraphic. Revista mensual sobre fotografía general.

Photo District News. Publicación mensual sobre fotografía profesional.

Photo Life. Revista canadiense bimensual sobre fotografía.

Popular Photography & Imaging. Revista mensual sobre fotografía general.

Shutterbug. Revista mensual sobre fotografía general.

Libros sobre fotografía

Ansel Adams, *Examples, the Making of 40 Photographs,* Little, Brown

Ansel Adams, *The Print,* Little, Brown

Theresa Airey, *Creative Digital Printmaking,* Amphoto

William Albert Allard, *Portraits of America,* National Geographic Books

Leah Bendavid-Val, Sam Abell – *The Photographic Life,* Rizzoli

Niall Benvie, *The Art of Nature Photography,* Amphoto

David Blatner, Bruce Fraser, *Real World Photoshop 7,* Peachpit Press

Peter K. Burian and Robert Caputo, *National Geographic Photography Field Guide,* National Geographic Society

Michael Busselle, *Creative Digital Photography,* Amphoto

John Paul Capognigro, *Adobe Photoshop Master Class,* Adobe Press

Robert Caputo, *National Geographic Photography Field Guide: People & Portraits,* National Geographic Society

Robert Caputo, *National Geographic Photography Field Guide: Landscapes,* National Geographic Society

Jack Davis, *The Photoshop 7 WOW! Book,* Peachpit Press

William Cheung, *Landscapes – Camera Craft,* Sterling

Elliot Erwitt, *Snaps,* Phaidon

Joe Farace, *Digital Imaging: Tips, Tools and Techniques for Photographers,* Focal Press

Tim Fitzharris, *National Park Photography,* AAA Publishing

Bill Fortney, *Great Photography Workshop,* Northword Publishing

Barry Haynes, Wendy Crumpler, *Photoshop 7 Artistry,* New Riders

John Hedgecoe, many books, one of the best how-to photo authors

Craig Hoeshern, Christopher Dahl, *Photoshop Elements for Windows and Macintosh,* Peachpit Press

Chris Johns, *Wild at Heart,* National Geographic Books

Eastman Kodak Co., *Kodak Guide to 35mm Photography,* Sterling

Scott Kelby, *The Photoshop Book for Digital Photographers,* New Riders

Scott Kelby, *Photoshop 7 Down and Dirty Tricks,* New Riders

Steve McCurry, *Portraits,* Phaidon

Joe Meehan, *The Photographer's Guide to Using Filters,* Amphoto

Gordon Parks, *Half Past Autumn,* Bullfinch

B. Moose Peterson, *The D1 Generation,* Moose Press

Rick Sammon, *Rick Sammon's Complete Guide to Digital Imaging,* W.W. Norton

John Shaw, many books, superb nature photography how-to

Rob Sheppard, *Basic Scanning Guide for Photographers,* Amherst Media

Rob Sheppard, *The Epson Complete Guide to Digital Printing,* Lark Books

James L. Stanfield, *Eye of the Beholder,* National Geographic Society

Guía de fotographía digital

Rob Sheppard

Published by the National Geographic Society

John M. Fahey, Jr., *President and
 Chief Executive Officer*

Gilbert M. Grosvenor, *Chairman of the Board*

Nina D. Hoffman, *Executive Vice President*

Prepared by the Book Division

Kevin Mulroy, *Vice President and Editor-in-Chief*

Charles Kogod, *Illustrations Director*

Marianne R. Koszorus, *Design Director*

Staff for this Book

▲ Charles Kogod, *Editor*

Carolinda E. Averitt, *Text Editor*

Cinda Rose, *Art Director*

Kay Hankins, *Designer*

Michelle Harris, *Researcher*

Bob Shell, *Technical Consultant*

R. Gary Colbert, *Production Director*

Lewis Bassford, *Production Project Manager*

Meredith C. Wilcox, *Illustrations Assistant*

Mark Wentling, *Indexer*

Manufacturing and Quality Control

Christopher A. Liedel, *Chief Financial Officer*

Phillip L. Schlosser, *Financial Analyst*

John T. Dunn, *Technical Director*

Alan Kerr, *Manager*

National Geographic Society fue fundada en 1888 y es una de las organizaciones científicas y educativas sin fines de lucro más grandes del mundo. Llega a más de 285 millones de personas en todo el mundo cada mes a través de su publicación oficial, NATIONAL GEOGRAPHIC, y sus otras cuatro revistas, el canal National Geographic, documentales televisivos, programas de radio, películas, libros, videos y DVDs, mapas y medios interactivos. National Geographic ha financiado más de 8,000 proyectos de investigación científica y colabora con un programa de educación para combatir el analfabetismo geográfico.

Si desea más información, llame al 1-800-NGS LINE (647-5463) o escriba a la siguiente dirección:

NATIONAL GEOGRAPHIC SOCIETY
1145 17th Street N.W.
Washington, D.C. 20036-4688 U.S.A.

Visítenos en
www.nationalgeographic.com/books

Si desea información sobre descuentos especiales por compras al por mayor, por favor comuníquese con el sector de ventas especiales de libros de National Geographic:
ngspecsales@ngs.org

Library of Congress Cataloging-in-Publication Data: 2003 edition
Sheppard, Rob

National Geographic photography field guide: digital : secrets to making great pictures / text and photographs by Rob Sheppard.

 p. cm.

ISBN 0-7922-6188-7

 1. Photography--Digital techniques. I. National Geographic Society (U.S.) II. Title.
TR267.S535 2003
775--dc22 2003059340

PORTADA: Aunque esté compuesta por píxeles en lugar de grano, esta, imagen digital es una fotografía de verdad.

Bruce Dale